KB121397

우리에게도 예쁜 것들이 있다

우리에게도 예쁜 것들이 있다

볼수록 매혹적인 우리 유물

2022년 8월 16일 처음 찍음
2023년 7월 15일 세 번 찍음

지은이 이소영

펴낸곳 도서출판 낮은산 ㅣ 펴낸이 정광호 ㅣ 편집 강설애 ㅣ 디자인 소요 이경란 ㅣ 제작 정호영
출판 등록 2000년 7월 19일 제10-2015호
주소 04048 서울시 마포구 어울마당로5길 16 반석빌딩 3층
전화 02-335-7365(편집), 02-335-7362(영업) ㅣ 팩스 02-335-7380
홈페이지 www.littlemt.com ㅣ 이메일 littlemt2001ch@gmail.com ㅣ 트위터 @littlemt2001hr
제판·인쇄·제본 상지사P&B

ISBN 979-11-5525-156-0 03600

우리에게도
예쁜 것들이
있다

볼수록 매혹적인
우리 유물

이소영 지음

낮은산

"한국엔 디자인이 없어, 디자인이."

이런 말을 심심치 않게 듣는다. 일본의 전통 장식품들은 깔끔하고 아기자기하다며 좋아하고, 유럽의 건축물들은 오랜 세월이 지나도 여전히 세련되었다며 감탄하고, 몇백 년 된 북유럽 가구나 디자인 소품들을 '빈티지'라며 찾아다닌다. 생활용품에서부터 가구, 건축에 이르기까지 우리는 다른 나라의 디자인을 선망하고 그들의 미적 감각을 부러워한다.

이토록 오랜 문화적 전통을 가지고 있으면서도, 왜 지금까지 우리 곁에 남아 사용되는 물건들을 볼 수 없을까. 우리의 전통은 낡고 촌스러운 것일까. 한국에는 디자인이라는 게 정말 없었을까? 우리에게는 예쁜 것들이 없었나? 이 책은 이런 의구심에서 시작되었다.

최근 복고가 유행하면서 근대 문화에 대한 관심이 고조되고, 팬데믹 이후 해외여행이 어려워지면서 국내 문화재와 유적지에 대한 흥미도 높아지고 있다. 하지만 그동안

우리 전통문화는 소장하기엔 너무 고가이거나, 사극 등에서 왜곡된 채 소개됨으로써 일상과 분리되고 오늘날의 우리와는 적잖은 거리를 갖게 된 것이 사실이다. 문화재는 단지 감상용 박제가 아니라 옛사람들의 일상에서 살아 숨 쉬던 물건으로 창작자의 숨결과 손길, 감각을 공유할 수 있는 매개체이다. 잘 살펴보면 우리 의식주 전반에는 전통과 조상들의 미의식이 결부되어 우리만의 문화가 흐르고 있다.

독자들이 한국에도 멋과 운치가 깃든 아름답고 현대적인 유물이 많다는 것을 알게 되면 좋겠다. 예쁜 것들이 멀리 있는 것이 아니라 이미 우리 곁에 있으며, 전통이란 낡고 투박한 것이 아니라 세대마다 새롭게 발견되는 입체적인 얼굴임을 알게 되기를 바란다.

화려하게 예쁜 것들

단아하게 예쁜 것들

재미있게 예쁜 것들

쓸모 있게 예쁜 것들

화려하게
예쁜 것들

자수 연화당초문 현우경 표지

비단 자수 │ 세로 38cm, 가로 28cm │ 조선 │ 서울공예박물관 소장

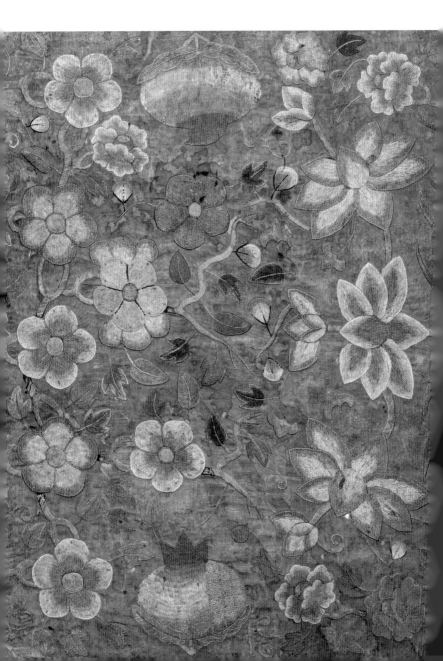

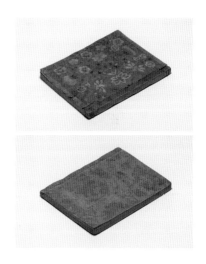

한지韓紙는 아흔아홉 번 손질을 거친 후 마지막 사람이 백 번째 만진 다고 해서 '백지百紙'라고 할 정도였다. 귀한 종이에 소중한 정보를 일일이 적었으니 책 한 권이 얼마나 귀한 물건이었을지 짐작이 간 다. 책을 가질 수 있는 계층도, 볼 수 있는 사람도 한정적이었다. 그 래서 책 표지에도 공력을 기울였는데 배접을 두껍게 하고 능화 문판 위에 표지가 될 종이를 놓고, 방수용 밀랍을 칠한 후 밀돌로 문질러 요철을 냈다.

〈자수 연화당초문 현우경 표지〉는 불교 경전인 『현우경』 앞표지에 자수를 놓아 장식한 것이 특징인 책의(册衣: 책의 겉장이 상하지 않게 덧씌 운 물건)이다. 길상을 상징하는 석류와 복숭아를 배치하고 모란과 연 꽃을 넝쿨무늬로 수놓았다. 이렇게 정성들여 만든 책은 벌레를 막기 위해 칠을 한 함에 넣어 습기가 적은 장소에 보관했다.

화각 함

나무, 쇠뿔 | 높이 24.3cm, 너비 34.1cm, 옆 너비 21.8cm | 조선 | 국립중앙박물관 소장

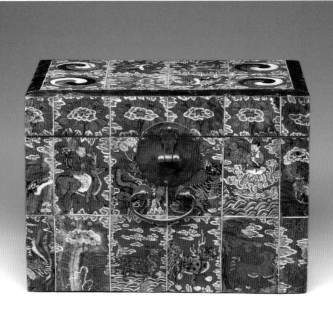

화각華角은 만드는 과정이 복잡한데* 쇠뿔 크기가 제한되어 있어서 일정한 크기로 판을 만들다 보니 마치 요즘의 타일을 보는 듯하다. 제작하는 데 적잖은 정성과 시간이 들지만 화려함으로 많은 사랑을 받았다. 절제와 소박함을 추구했던 조선시대에 〈화각 함〉 하나만으로도 방 분위기가 확 달라졌을 것이다.

〈화각 함〉은 부귀를 상징하는 모란과 용, 봉황, 기린, 거북 따위의 신령스런 동물로 가득 채웠다. 함의 앞뒷면에 금속으로 만든 반달 모양 들쇠를 붙여 함을 들기도 편리하고 장식성도 더했다. 사슴이나 소를 탄 동자와 화면 가득한 구름무늬는 도교적 이상세계를 표현한 것이다. 함 전체가 빨강과 녹색의 보색 대비로 선명하고 강렬하며, 흰색 구름과 검정 윤곽선으로 통일감을 주었다. 자칫 산만해 보일 수도 있었으나 천판에 태극무늬를 그려 시선을 집중시켰다.

* 먼저 소의 뿔을 물에 삶은 후 각판角板 표면을 종잇장처럼 얇게 만든다. 판 안쪽에서 돌가루 물감, 즉 석채로 그림을 그린 후 뒤집어 기물에 붙이고 각판 사이 틈은 쇠뼈를 얇게 끼워 붙이고 광을 낸다.

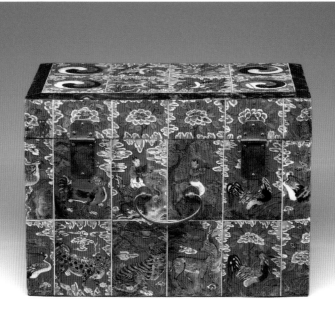

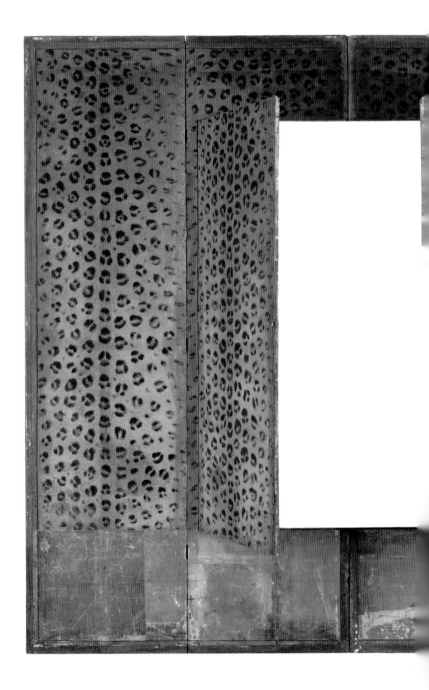

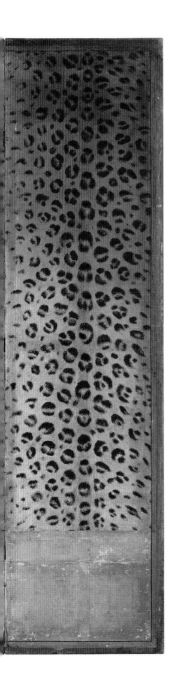

호피도 병풍

종이 | 세로198cm, 가로 205cm (여닫이 문 세로
139cm, 가로 49cm) | 조선 | 국립민속박물관 소장

크기와 농담만으로 표현한 표범의 매
화무늬가 현대의 디자인 패턴이라
고 해도 믿을 수 있을 정도이다. 갈필
로 쓱쓱 그린 먹의 필치만으로 단순
성과 장식성을 충족시켰다. 눈여겨볼
부분은 병풍 안쪽에 문을 만들고 가
죽 손잡이를 달아 여닫을 수 있게 한
점이다. 군자는 가을날 새로 나는 표
범 털처럼 허물과 구습을 고쳐서 덕
행을 쌓아야 한다는 뜻의 '군자표변君
子豹變'을 떠올리게 하는 대담한 작품
이다. 화가는 같은 무늬를 반복해서
한 올 한 올 정밀하게 그리다가 시간
이 지날수록 무의식적으로 손이 움직
이고 머리는 멍한 상태가 되었을 것
이다. 그야말로 무념무상, 무심無心의
상태에 이르는, 선화禪畵의 주제 중
하나인 삼매三昧 경지라 할 수 있다.

모란을 수놓은 혼례용 부채

비단, 백동, 은 | 길이 47.5cm | 조선 | 오륜대한국순교자박물관 소장

부채는 더위를 식히는 실용적 목적 외에도 신분을 상징하는 장식용, 혼례나 의례용으로도 만들어졌다. 부채는 먼지를 날려 버리듯 재앙이나 악귀를 물리친다고 믿어서 주로 벽사용으로 사용했다. 〈모란을 수놓은 혼례용 부채〉는 프랑스 귀족 부인들처럼 신부가 얼굴을 가리기 위해 썼던 물건이다. 둥근 모양이 당시 사용하던 거울 모양과 비슷한데 붉은 비단으로 싸고 그 위에 부귀의 상징인 모란과 해, 달을 정성스레 수놓았다. 부채 중앙의 철제 장식에는 앞뒤로 '수복壽福', '강녕康寧' 자를 새겼고, 꽃처럼 보이는 9개의 발난집Prong Setting*에는 보석들이 박혀 있었을 것이다.

조선의 부채 색깔은 황색, 아청색, 적색, 백색, 흑색, 자색, 녹색 등 다양했다. 부채나 가마 덮개로 붉은색을 선호한 것은 빨강이 태양의 색이자 피와 같은 색이라 생명을 상징하기 때문이다.

* 연마석을 여러 갈래로 세팅한 것. 원형, 물방울, 꽃잎 등 여러 모양으로 제작 가능하다.

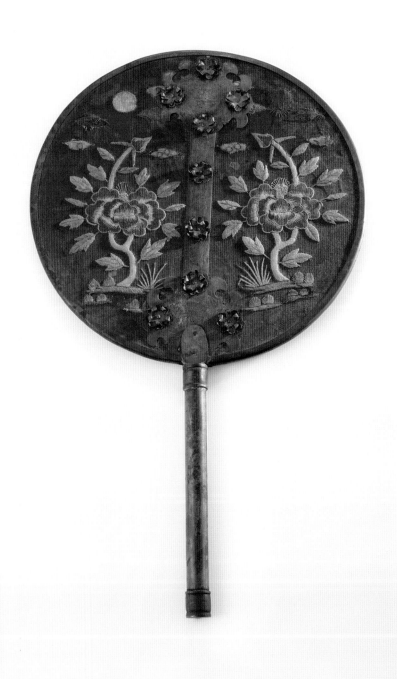

꽃·새·나비무늬 자수 병풍

—

비단 자수 | 각 폭 세로 168cm, 가로 41cm | 조선 | 국립고궁박물관 소장

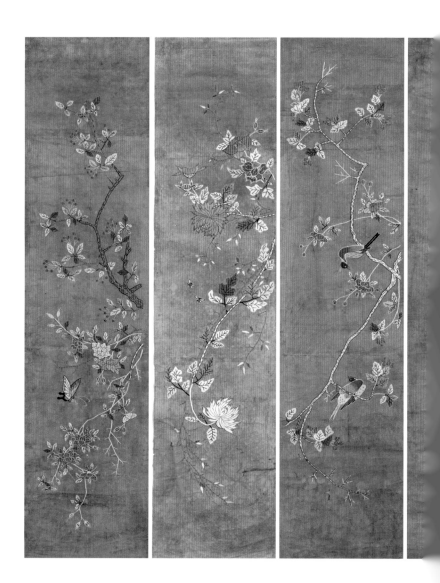

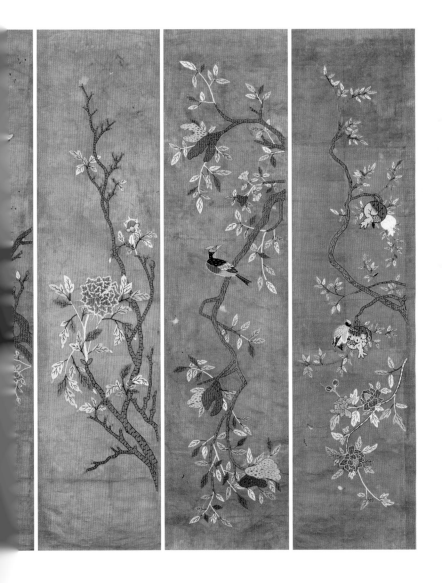

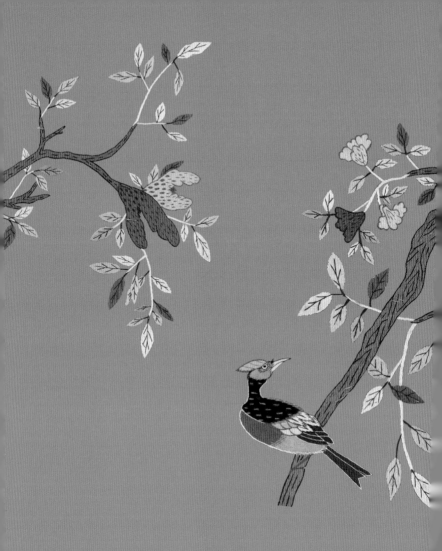

푸른색 비단이 시선을 사로잡는 7폭 자수 병풍이다. 청색 계통은 쪽
으로 염색하였는데, 염색 횟수에 따라 가장 짙은 감紺부터 남藍, 청靑
까지 농담이 다양하다. 전통 염색은 누룩이나 잿물 또는 단술로 발
효 환원시키는 친환경 재료를 사용한다. 씨가 많은 석류와 더불어
복을 상징하는 불수감나무에는 새를 한 마리씩 수놓았다. 보통 쌍으
로 그리는 경우가 많은데, 한 마리만 표현한 점이 이례적이다.

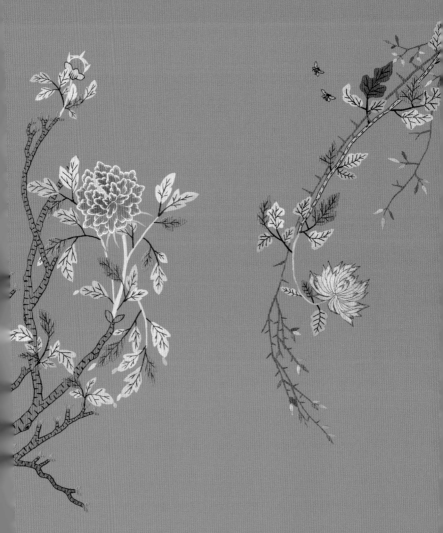

짙은 바탕에 색을 쓰는 것이 쉽지 않았을 텐데 〈꽃·새·나비무늬 자수 병풍〉은 청색 바탕에 분홍, 빨강, 주황 등 다채로운 색이 조화를 이루고 있다. 공식 국가 색채 염색장이 300여 곳이나 될 정도로 조선의 색채는 풍부했고, 색마다 미묘한 변화의 느낌과 농담을 세밀하게 부여한 이름이 있었다. 정교한 밑그림을 바탕으로 한 자수는 특유의 입체감으로 그림의 경계를 넘나든다.

21

주칠 나전 머릿장

—

나무, 자개 | 높이 66cm, 너비 90cm, 옆 너비 45.5cm | 조선 | 국립고궁박물관 소장

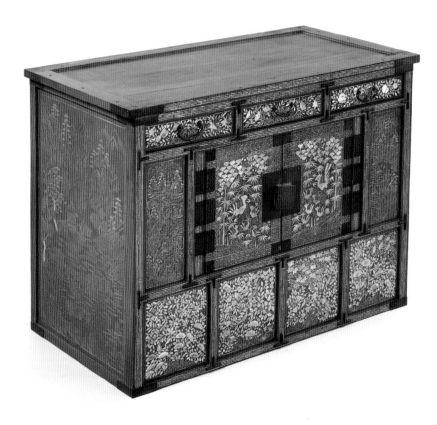

붉은색뿐 아니라 길상무늬로 가득 채운 자개 장식이 돋보인다. 서랍 3칸에는 복을 상징하는 박쥐 모양의 손잡이인 들쇠가 달려 있다. 경첩과 앞바탕은 네모난 약과藥果 모양으로 통일감을 주었고 자물쇠도 약과문인데 가운데 희囍 자 주변에는 천둥 번개인 뇌문雷文*을 둘렀다. 머릿장 가운데 여닫이문에는 상서로운 동물인 봉황과 오동나무, 대나무를 모조법으로 하고 문 테두리에는 거북 등껍질 모양을 끊음질**로 표현했다. 앞면 전체는 회문回文으로 구획하였고, 가장 아랫단은 4면으로 나누었는데 꽃과 나비, 새와 꽃나무를 빼곡히 장식했다. 옆널에는 소나무와 버드나무 등 산수화문이 있는데 누각과 배까지 섬세하게 표현했다. 온돌로 인한 뒤틀림을 방지하고 운반이 편리하도록 머릿장 다리를 따로 만들어 기능성을 더한 점이 눈에 띈다.

* 기물의 가장자리에 직선을 이리저리 꺾어 번개 모양을 나타낸 무늬.
** 실처럼 가늘게 켠 자개를 끊어 붙여 나가는 나전칠기의 장식 기법.

소소화로

—

도자기 | 높이 16.7cm, 입 지름 16.7cm, 몸통 지름 23.5cm | 조선 | 국립중앙박물관 소장

화로는 숯불을 담는 그릇으로, 방 안을 따뜻하게 덥힐 때뿐만 아니라 인두를 달구거나 다리미용 숯을 피우는 데 사용했다. 화로는 시대에 따라 청동, 놋, 백자 등 다양한 재료로 만들었는데 〈소소화로素燒火爐〉는 백자에 장생무늬로 장식한 화로이다. 소나무, 대나무, 사슴, 학, 거북 등의 무늬는 백자 유약을 바르고, 바탕은 유약을 바르지 않고 흙을 그대로 굽는 노태露胎 기법을 사용했다. 그 덕에 바탕의 태토색과 대조를 이루어 흰색 문양이 눈에 더 띄는 효과를 보인다. 고리를 걸 수 있는 서수(瑞獸: 상서로운 짐승) 모양 손잡이를 양쪽에 달고 아랫부분에 다리를 만들어 화상을 입지 않도록 안전성을 확보했다. 화로의 온기 앞에 옹기종기 모여 앉았을 옛사람들을 떠올려본다.

책거리

비단 채색 | 각 폭 세로 198.8cm, 가로 39.3cm | 조선 | 국립중앙박물관 소장

책거리는 책과 그 주변 물건들을 그린 것인데 정조 때 〈책가도〉에서 유래했다. 책장 안에 쌓인 책과 연상(硯床: 문방제구를 올려 두는 작은 책상), 책갑(冊匣: 책을 넣어 둘 수 있는 상자)을 기하학적 형태로 표현하였다. 책장은 원근법과 명암법을 사용해서 입체감을 더했고, 3단으로 된 장은 올려 보고, 옆에서 보고, 내려다본 다시점으로 다양하게 배치했다. 왼쪽 2단 책갑 사이에는 5단 박음질로 묶은 조선의 책이 있다.

붓으로 직선을 곧게 그리기는 쉽지 않다. 집중하지 못하면 굵기나 기울기가 달라지기 때문에 숨을 고르고 단숨에 선을 그어야 한다.

그림 속 물건들이 수입품들이고 신문물인 시계가 등장하는 것으로 보아 19세기 이후의 작품임을 알 수 있다. 이렇게 많은 사물과 색이 있어도 결코 산만하지 않은 것은 절제된 직선의 탄탄한 견고함과 치밀하고 균형 잡힌 색 배치의 조화로움 덕이다. 옛사람들은 갖고 싶은 사물을 그림으로 그렸다. 병풍을 펼치면 3차원의 새로운 공간이 만들어지면서 검소한 사랑방마저 욕망을 담은 기물들로 채우는 신비로운 유물이다.

나전 칠 함

나무, 자개 | 높이 15.8cm, 너비 54.6cm, 옆 너비 15.8cm | 조선 | 국립중앙박물관 소장

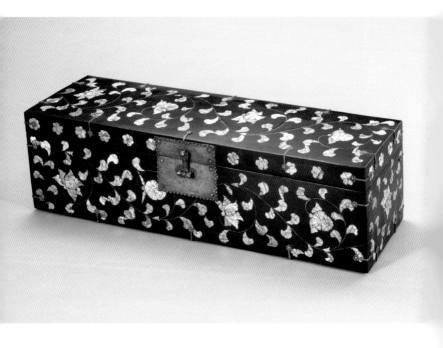

정성들여 화장을 하듯 나무에 나전과 옻칠로 꼼꼼히 장식했다. 옻칠의 횟수에 따라 색이 달라지는데 산화철을 섞어 검게 만든 흑칠黑漆은 특유의 광택과 중후한 분위기 때문에 주로 패물함이나 영정함에 사용했다. 자개를 오려 내 망치로 때리는 타발법打拔法으로 모란이나 넝쿨무늬를 표현했다. 우연히 생기는 균열은 파격미를 보인다. 넝쿨무늬 곡선이 잎과 만개한 모란, 봉오리들을 연결하고 있다.

모란은 부귀를 상징하고 넝쿨은 '이어서 계속'이라는 의미로, 부귀가 영원하길 바라는 마음을 담은 것이다. 함 뚜껑 옆면은 국화문양을 넣었고 거멀잡이쇠도 국화형이라 잘 어울린다. 장인의 정성이 느껴지는 우아하고도 화려한 함이다.

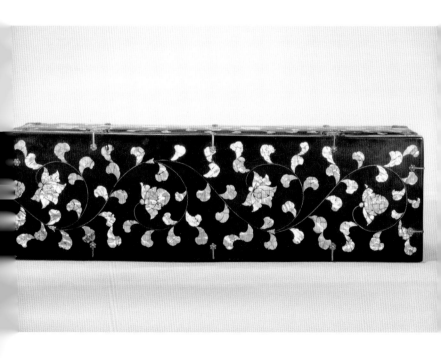

나전 칠 십장생무늬 빗접

나무, 자개 | 높이 29.8cm, 너비 29.3cm, 옆 너비 28.5cm | 조선 | 국립중앙박물관 소장

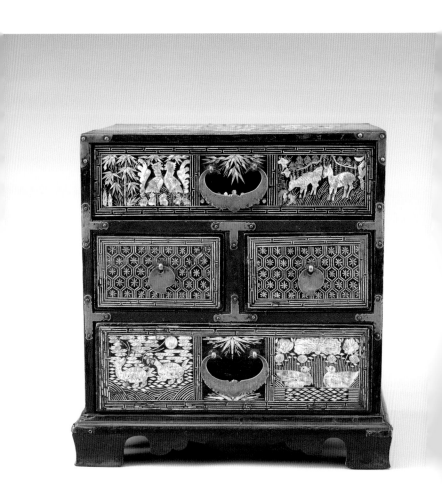

어떻게 이렇게도 섬세하게 표현했을까? 먼저 자개 자르는 기구인 상사기로 얇고 길쭉하게 자개를 자른 후 밑그림 위에 아교를 칠하고 하나하나 칼로 끊어 가며 문양을 붙였다. 이렇게 끊음질로 붙인 다음 아교를 다시 칠해 완전히 말린 후 풀기를 빼고 다시 건조하며 수정과 보완을 한다. 이처럼 손이 많이 가는데 윗면에는 복숭아와 한 쌍의 학을, 옆면에는 매화와 대나무를 마치 그림처럼 수려하게 표현한 점이 놀랍다.

앞면을 3단으로 나누어 서랍을 설치했는데 중간은 거북 등껍질 같은 기하학무늬로 촘촘하게 구획을 하고 안에 꽃무늬를 장식했다. 빗접은 머리를 빗거나 장식하는 데 필요한 여러 가지 도구를 보관하던 함이다.

금으로 된 귀이개

금 | 길이 6.1cm | 고려 | 국립중앙박물관 소장

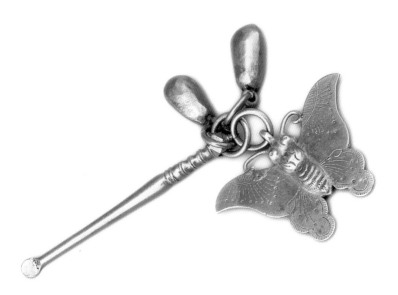

이렇게 고급스럽고 화려한 귀이개가 또 있을까. 자루 윗부분에는 대나무 마디 모양을 넣었고 연결된 고리에는 두 개의 방울과 큼직한 나비 장식을 달았다. 봄을 알리는 나비는 기쁨 또는 금슬 좋은 부부를 상징해서 혼수품이나 베갯모 장식으로 주로 쓰였다. 또한 나비 접蝶 자는 여든 살 질耋 자와 중국식 한자 음이 같아서 80세 또는 장수를 의미하기도 한다. 나비의 양 날개는 평평한 얇은 금판이고 가운데 몸통은 부피감 있게 만들어 입체감이 느껴진다. 날개에는 점선으로 날개 맥을 새겨 넣었고 몸통인 가슴과 배마디도 새김 기법으로 섬세하게 표현하였다. 귀이개는 머리에 꽂는 장신구로도 활용했는데 귀지를 청소할 때 찾기 쉽고 꾸미개로서 가치도 있으니 효율적이다.

백자청화 만卍자 연결무늬 다각병

백자 | 높이 18.5cm, 지름 13cm | 조선 | 국립중앙박물관 소장

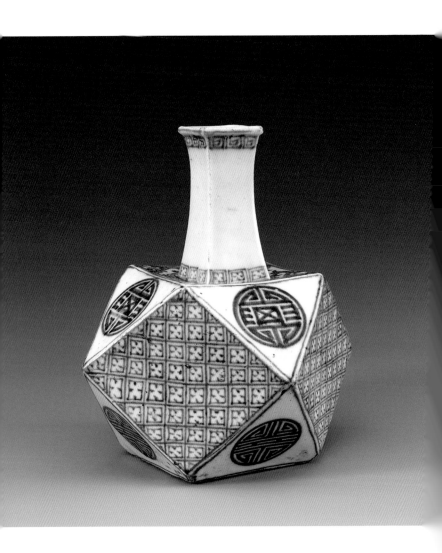

18~19세기에는 여백이 많은 순백자와 더불어 청화백자가 다수 만들어졌는데 각이 진 병도 있다. 다소 낯선 각병은 중국 청나라 영향을 받았다. 주둥이가 사각형이고 몸체에 평면이 많아 그림을 그리기 수월하다. 삼각형과 사각형 안에 청화 안료로 만卍 자 연결무늬를 그려 이색적인 장식 효과를 냈다. 만卍 자는 불교를 바탕으로 삼국시대부터 사용했고 고려시대에는 건축 문양에 쓸 정도로 널리 활용했는데 만복을 불러온다는 길상 의미도 있다.

한국 청화백자는 왕실과 사대부 전유물로써 화원들이 직접 그림을 그렸다. 여백을 많이 남기고 푸른 하늘처럼 은은한 발색으로 절제된 정신세계를 반영한 것이 특징이다. 청화백자는 사치품이라 금제 조치하다가 19세기 이후 세속화 경향이 생기면서 상품화된다. 유약의 농도를 일정하게 맞추는 것도 어렵고 잔잔한 문양을 꼼꼼히 그리는 것도 쉽지 않은 일이다. 특히 반복되는 직선이나 원형을 그리는 일에는 상당한 집중과 인내가 필요하다. 〈백자청화 만卍 자 연결무늬 다각병〉을 통해 가치관의 변화가 미의식에 미치는 영향을 가늠할 수 있다.

일월오봉도 삽병

비단 채색 | 세로 190cm, 가로 150cm | 19~20세기 초 | 국립고궁박물관 소장

다섯 산봉우리와 해와 달을 색을 칠하여 그린 그림이다. 해와 달은
원래 금속판을 붙이다가 영조 대부터 붉은 해와 하얀 달 그림으로
대체되었다. 이 그림은 천지만물과 인간 세상을 지배하는 왕의 권위
를 상징하는 동시에 왕조가 영구히 지속되리라는 의미를 담고 있다.
그래서 〈일월오봉도〉는 왕이 거하는 실내외 어좌御座 뒤, 왕의 신주
를 모시는 곳, 어진御眞을 봉안하는 공간에도 배치했다. 독특한 것은
〈일월오봉도〉에 액자처럼 나무틀을 두르고 나무 받침대에 끼워 세
운 삽병揷屛이다. 받침대 표면에는 서수무늬가 부조로 새겨져 있고
기둥과 받침대 양옆에 앞뒤로 지지대를 부착해 견고함을 더했다. 나
무틀 윗부분에 있는 두 개의 도르래는 어진 제작과 봉안 때 사용했
던 것으로 보인다.* 초기 불교에서 부처 모습을 그리지 않았듯이 왕
을 그리지 않고 왕의 존재를 나타내는 〈일월오봉도〉는 조선시대에
창안되어 도상과 구성을 정형화한 전통성 있는 왕실 대표 그림이다.

* 『궁중서화』, 국립고궁박물관, 2013, p.362

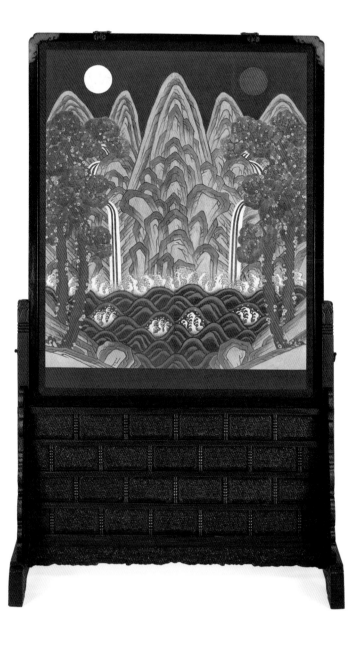

청자 투각 의자

—

청자 | 높이 32.1cm, 몸통 지름 22.7cm | 고려 | 국립중앙박물관 소장

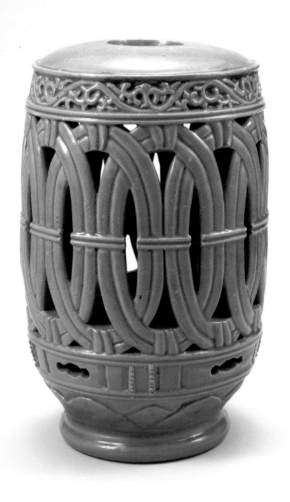

항아리처럼 보이는 이 유물은 고려시대의 등받이 없는 의자이다. 고구려 무용총 벽화에 그려진, 의자에 앉아 각자 독상을 받고 있는 모습을 통해 삼국시대에도 의자를 사용했음을 알 수 있다. 무용총 〈접객도〉에는 주인과 승려 두 명이 등받이 없는 의자에 앉아 담소를 나누고 있다. 고대의 의자는 통치자나 성직자처럼 권위 있는 사람만 앉을 수 있었다.

윗면은 약간 볼록한 편이고 몸통은 투각으로 장식하고 아래는 잘록하다가 바닥 면을 약간 넓혀 안정감을 주었다. 몸통인 동체는 넷으로 나누어 위는 초문, 타원 모양 등으로 각각 투각하였고, 아래는 연꽃문양을 넣었다. 의자에 오래 앉아 있으면 땀이 찰 수 있는데 통풍이 잘 되도록 중앙을 원형으로 뚫어 놓았다. 고려청자의 아름다운 비취색까지 구현하여 실용적이면서도 미적 가치가 높다. 〈금동 반가사유상〉에서도 등받이가 없고 아래가 넓게 퍼진 의자에 앉아 있는 모습을 볼 수 있다.

나전 대모 국화넝쿨무늬 불자

대모 | 길이 42.7cm, 지름 1.6cm | 고려 | 국립중앙박물관 소장

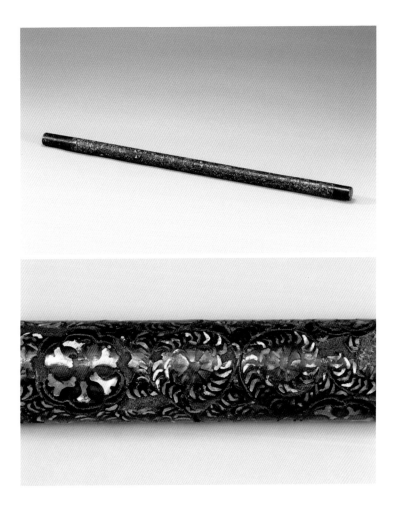

고려시대 나전 중 〈나전 대모 국화넝쿨무늬 불자〉는 거의 완형을 갖춘 유일한 작품이다. 바다거북의 등껍질인 대모를 얇게 갈아서 투명하게 만든 다음 뒷면에 색을 칠해 완성했으며, 이는 12세기 고려 나전칠기의 대표적 특징이다. 이 기법은 발색과 광택이 좋고 시간이 오래 지나도 좀처럼 물감이 떨어져 나가지 않는다. 『삼국사기』에 따르면 대모는 귀한 재료라 당시 왕족계인 성골만 사용할 수 있었다.

불자拂子는 먼지를 터는 총채처럼 생긴 의식용 불교 용구인데 마치 먼지를 털듯 번뇌를 털어 낸다는 의미로 선승禪僧이 손에 드는 지물이다. 이 불자는 양끝에 다는 드리개와 짐승의 꼬리털은 사라지고 대만 남았는데 두 종류의 꽃무늬 장식이 새겨져 있다. 꽃술은 붉은색, 꽃잎은 주황색인 국화무늬와 붉은색과 나전의 겹꽃 모양이다. 꽃 주변은 손톱 모양으로 자른 잎이 빙 둘러싸 율동적이다. 지름이 2cm가 채 안 되는 가느다란 막대에 섬세하게 장식한 무늬를 보고 있자니 장인의 정성과 인내의 시간이 느껴진다.

활옷

—

비단 | 등 길이 124cm, 화장 99cm, 품 42.4cm | 광복 이후 | 국립중앙박물관 소장

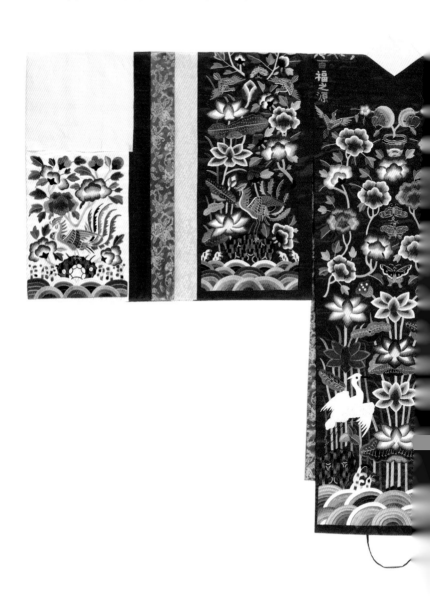

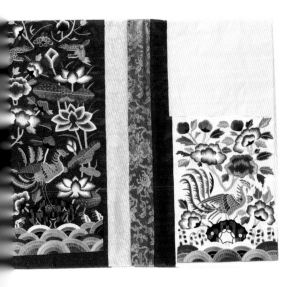

뒷면

〈활옷〉은 조선시대 공주나 옹주가 입던 대례복大禮服이지만 현재
는 혼례 때 폐백복幣帛服으로 입고 있다. 그나마 전통이 계승되니
다행이다. 붉은색 비단 겉감에 안감은 불수감과 석류무늬가 들
어간 파란색 비단으로 만든 겹옷이다. 뒷길은 중심선 없이 한 장
으로 마름질했고 붉은 비단에는 가운데 연꽃과 모란을 중심으로
좌우에 한 쌍의 학과 새가 노닐고 있다. 나비도 중간 중간 수놓았
고, 아래는 물결무늬를 도안화해서 갖가지 색으로 수놓았다.

45

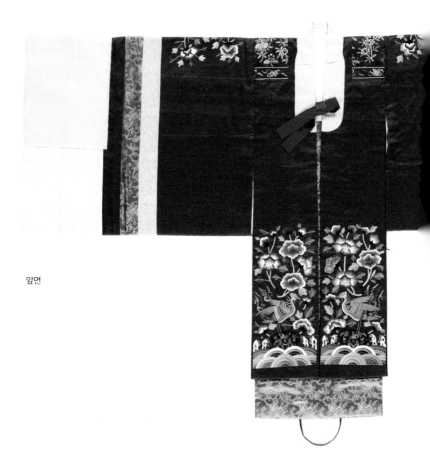

앞면

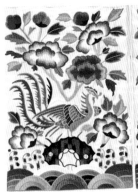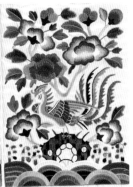

장수를 상징하는 바위의 격자무늬는 현대적인 느낌이다. 넓은
소매통에도 봉황과 모란, 연꽃을 수놓았는데 두 손을 모으면 두
마리 봉황이 마주 보게 된다. 연꽃은 씨앗을 감싸고 있는 꽃이라
예부터 자손 번창을 의미했고, 모란은 부귀, 꽃과 나비는 남녀
화합을 상징하니 가정의 화합을 시각화한 문양이다. 뒷면에 비
해 앞면은 장식을 자제하여 덜 화려하게 만들었는데, 신부에게
집중하도록 하려는 의도였을까.

무령왕릉 꽃 모양 장식

—

금 | 지름 2 cm | 백제 | 국립공주박물관 소장

무령왕릉은 도굴당하지 않은 완전한 상태로 발견되어 무덤 주인공이 정확하게 밝혀진 백제의 무덤이다. 무덤 내부에서 무령왕과 왕비의 금관, 금 뒤꽂이, 금귀고리, 금목걸이, 금팔찌 등 108종 2,900여점이 넘는 다양한 유물이 출토되었다. 얇게 편 금으로 만든 〈꽃 모양 장식〉은 왕과 왕비 머리와 허리 부분에서도 많이 발견되었는데 달개가 있는 것과 없는 것, 꽃잎 수와 크기가 다양하다. 꽃잎에 바느질할 수 있게 구멍이 뚫려 있어서 옷이나 천에 붙였던 장식들로 추정한다.

무령왕과 왕비 발받침

—

(왼쪽) 무령왕 발받침 | 나무 | 높이 20cm, 너비 43.2cm | 백제 | 국립공주박물관 소장
(오른쪽) 무령왕비 발받침 | 나무 | 높이 21.9cm, 너비 39.5cm | 백제 | 국립공주박물관 소장

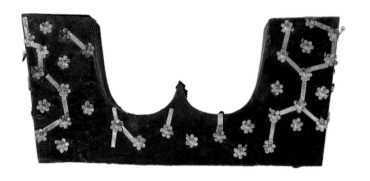

무령왕릉 목관 안에서는 왕과 왕비의 머리를 받치는 베개와 발받침
이 발견되었다. 발받침은 W 자 모양으로 양발을 올려놓을 수 있게
만들었다. 〈무령왕 발받침〉은 나무 표면에 옻칠을 하고, 금판을 육
각형무늬로 붙인 후 금으로 만든 꽃 모양 장식을 붙였다.

50

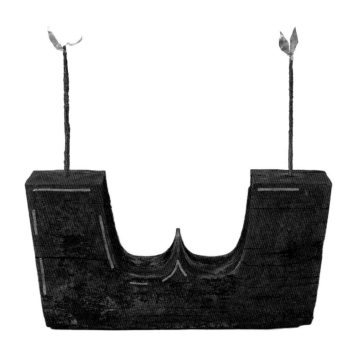

〈무령왕비 발받침〉은 진사(辰砂: 광물의 한 종류로 붉은색 안료의 원료)를 표면에 붉게 칠하고 금박 테두리를 두른 뒤, 마치 솟대처럼 금빛 잎이 달린 철제 가지를 꽂았다. 베개와 발받침 등 장의용 물건을 화려한 문양과 금빛으로 꾸민 것으로 보아 도교의 신선 사상과 불교가 6세기 백제의 내세관이었음을 알 수 있다.

나전 태극무늬 함

나무, 자개 | 높이 25.8cm, 너비 47cm, 옆 너비 30.5cm | 조선 | 국립중앙박물관 소장

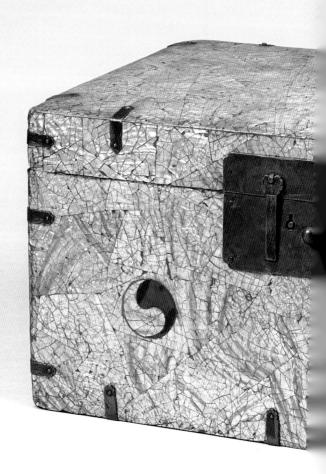

상자 전체에 자개를 빽빽하게 덮어 신비로운 느낌이다. 자개를 큼직
큼직하게 붙였는데 자연스레 불규칙한 균열이 생겨 더 멋스럽다. 휘
어진 자개를 오려 낸 후 망치로 때리면 미세한 금이 생기는데 이런
타찰법打擦法은 조선 전기부터 사용된 기법이다. 균열이 만든 다양한
면에 비친 빛의 난반사가 마치 홀로그램처럼 환상적이다. 뚜껑 윗면
과 몸체 앞면에 있는 태극무늬는 자개와 구하기 힘든 대모로 만들었
다. 일부 문양만 나전으로 처리한 것에 비해 손이 많이 갔으며, 부착
된 자개들이 마치 하나로 연결된 것처럼 이음새가 정교하다. 이처럼
전체를 자개로 감싸는 기법은 19세기에 왕실에서 시작해 점차 민간
으로 퍼져 나갔다.

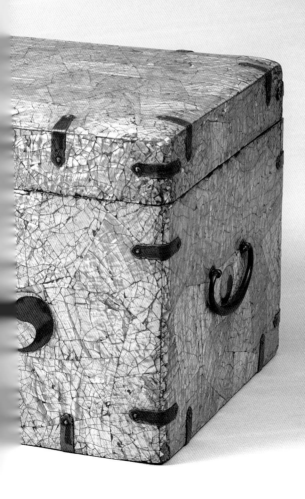

은도금 침통

금속-동합금 | 길이 7.6cm | 고려 | 국립중앙박물관 소장

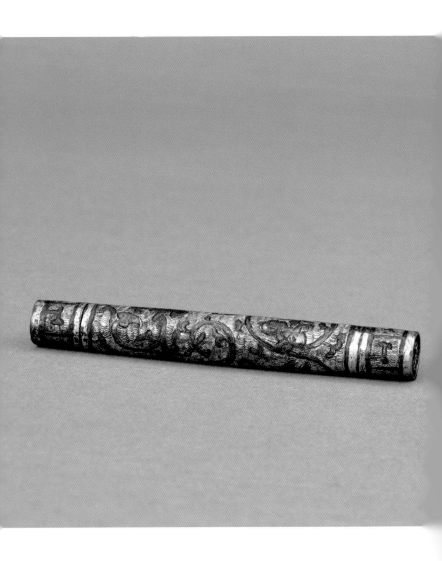

침통의 위아래는 사각형으로 구획하여 넝쿨로 추정되는 무늬를 넣고, 배경에는 마치 〈빗살무늬 토기〉의 손톱자국 같은 곡선으로 전체를 각하였다. 몸통에는 넝쿨무늬를 새겼는데 자세히 보면 동자의 모습이 보인다. 넝쿨에 살짝 기대어 왼손을 턱에 괴고 방긋 웃고 있는데 오른팔을 들어 인사하는 듯 보인다. 다리는 날아오르는 것처럼 왼발만 딛고 있는 동적인 자세이다. 길이가 8cm도 안 되는 작은 침통에도 문양을 넣은 것을 보면 다산에 대한 소망이 컸음을 알 수 있다.

복온공주 혼례용 방석

비단 자수 | 세로 85.8cm, 가로 99cm | 조선 | 국립고궁박물관 소장

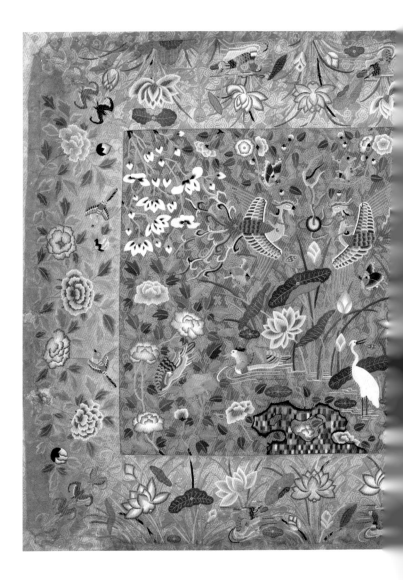

혼례 때 신랑과 신부가 사용하는 만화滿花 방석이다. 연한 녹색의 널찍한 비단 테두리에 일정한 모양이 자수로 들어가 있어서 마치 벽지 패턴을 보는 듯하다. 연꽃과 모란을 중심으로 잎을 빽빽하게 배열했으며, 반복되는 규칙으로 안정감과 통일감을 주었다. 복온공주(1818~1832)는 순조의 둘째딸인데 15세인 어린 나이에 사망했으나 혼례복과 유품이 전해지고 있다. 방석 가운데인 주홍색 비단에는 봉황, 백로, 원앙 한 쌍을 중심으로 다양한 화초를 수놓았다. 부귀의 상징 모란, 자손번창의 연꽃과 부부 화합을 기원하는 나비와 한 쌍의 새, 복을 상징하는 박쥐무늬로 행복한 삶의 기원을 가득 담았다.

유리등

—

유리 | 높이 33.5cm, 최대 지름 28.1cm | 대한제국 | 국립고궁박물관 소장

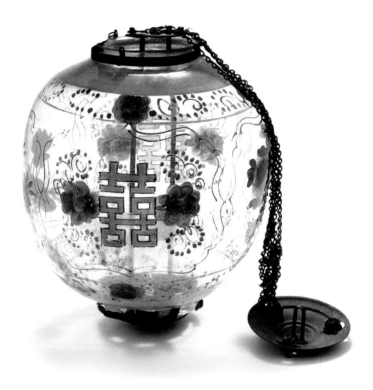

신라 황남대총에서 출토된 〈봉수형유리제병〉 손잡이를 금으로 수리했을 정도로 과거에는 유리를 귀하게 여겼다. 백제, 낙랑의 유리구슬, 신라와 통일신라의 유리병과 유리잔, 고려시대의 유리 장신구 등이 전해진다.

유리로 만든 구형球形의 〈유리등〉은 몸체에 희囍 자와 붉은 꽃과 넝쿨무늬를 장식하였고 금속제 초꽂이와 줄이 연결되어 있다. 받침에 초를 꽂고 줄은 궁궐 지붕의 처마에 걸었다. 〈유리등〉은 궁중 밤잔치 때 사용했는데, 1848년 헌종 대의 잔치를 기록한 『진찬의궤進饌儀軌』에는 〈사각 유리등〉 모양의 그림이 그려져 있다. 구형 외에도 화문형, 난형, 연봉형 등 다양한 모양과 색의 유리 등갓이 있다.

대한제국 때 미국을 방문했던 보빙사報聘使 일행이 전등 설비 도입을 제안하였고, 1887년 경복궁 후원의 건청궁乾淸宮에서 우리나라 최초로 전등의 불을 밝혔다.

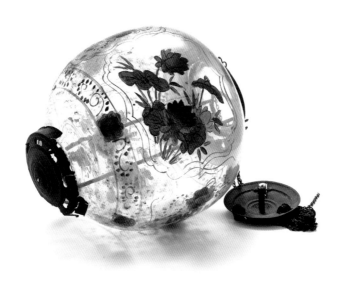

금 마개가 있는 유리 사리병

유리 | 전체 높이 7.7cm, 입 지름 1cm | 통일신라 | 국립중앙박물관 소장

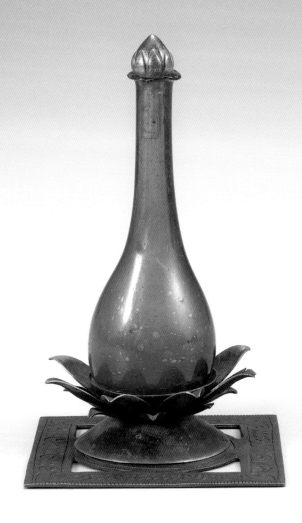

흡사 유럽의 향수병처럼 보이는 물방울 모양 유리병이다. 사리는 부처나 고승을 화장한 후에 나오는 작은 구슬 모양을 일컫는다. 목이 긴 아름다운 곡선과 에메랄드빛이 매혹적인 이 유물은 우리나라 유리 사리병의 대표라 해도 과언이 아니다. 금제 사리병 받침 위에 놓인 유리병은 검지 정도 길이로, 금으로 만든 연꽃 봉오리 모양 마개와 조화를 이루고 있다. 1965년 익산 왕궁리 오층석탑에서 발견되었는데, 〈금제 금강경판〉과 〈금제 사리내함〉 등의 사리장엄구와 함께 발견되었다. 사리내함의 지붕 위에는 반쯤 핀 연꽃 봉오리를 장식했고, 내함의 표면에는 구름과 연꽃무늬가 결합된 연꽃구름무늬를 표현했다. 극락세계의 연꽃에서 만물이 탄생한다는 불교의 내세관 연화화생蓮華化生을 상징한 것이다. 칠곡 송림사 오층전탑 사리장엄구에서도 이 유물과 유사한 녹색 유리 사리병을 볼 수 있다.

나전 칠 문갑

—

나무, 자개 | 높이 32.7cm, 너비 105.5cm, 옆 너비 25.4cm | 조선 | 국립중앙박물관 소장

문갑은 사랑방에서는 문서나 문구류를, 안방에서는 여성들의 일상
용품을 보관하는 용도로 사용하였고, 위에는 화병이나 문방도구를
올려놓기도 했다. 〈나전 칠 문갑〉 윗면에는 모란과 넝쿨 등 길상무늬
가 가득하고 앞면 가장자리에는 번개무늬를 두르고 줄음질*로 글자
를 잘라 붙였다. 뇌문은 만물을 기르는 요소이자 연속성을 가진 것이
라 회문이라고도 한다. 앞면에는 그림 〈백수도〉와 같이 목숨 수壽 자
를 다양한 서체로 꾸몄고, 옆면은 복福 자로 장식했다.

* 끊음질이 가는 선 모양으로 문양을 만드는 방식이라면, 줄음질은 원하는 모양을 오
 려서 문양을 만드는 기법이다.

그림과 글씨의 경계를 넘나드는 것으로 모자라 일일이 다른 서체로
쓰는 것만도 어려운데 자개를 자르고, 옻칠하고, 말리고, 사포질해
서 표현했으니 보통 일이 아니었을 것이다. 딱 봐도 수백 번 손길이
닿은 공력의 결정체임을 알 수 있다. 옻은 아시아에서 두루 쓰인 재
료이지만 식물의 특성과 가공 후 질감이 달라서 나라마다 다양하게
표현되었다. 특히 조선의 옻칠은 여러 번의 덧칠을 통해 깊고 심오
한 현색玄䌏에 이르는 과정으로, 그 자체로 수양과 같았다.

단아하게
예쁜 것들

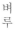

서안

—

나무 | 높이 29cm, 너비 89.3cm, 옆 너비 26.6cm | 20세기 초 | 국립중앙박물관 소장

좌식 생활은 삼국시대부터 이어져 온 방식이어서 가구와 생활용품
또한 앉았을 때 눈높이에 맞춰 제작되었다. 서안은 앉아서 책 보기
편하게 높이가 낮고 작은 책상인데 주로 사랑방 주인 자리에 두었다.
주인의 취향, 미의식에 따라 주문 제작을 해서 재료도 형태도 다양
하다. 절제미를 추구한 디자인으로 나무 자체의 물성을 극대화했다.

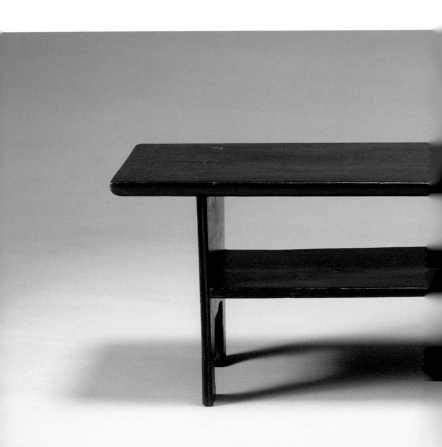

서안은 보통 천판과 다리, 서랍으로 구성된다. 국립중앙박물관이 소
장한 이 유물은 책을 펼쳐 볼 수 있는 천판과 다리 사이에 문방 도구
등 물품을 놓을 공간인 충널을 두었다. 다리에는 온돌 열기의 통풍
을 위해 구멍을 뚫은 풍혈風穴로 장식성도 더했다. 아름다운 비례로
군더더기 없이 간결하며 나무 색감이 질박하고 격조 있다.

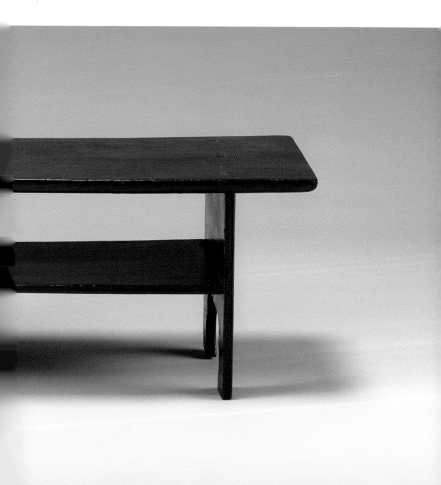

목제 문서함

오동나무 | 높이 15.5cm, 너비 46.5cm, 옆 너비 14cm | 20세기 초 | 국립중앙박물관 소장

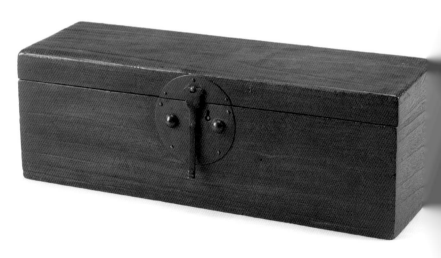

단순한 모양이 오히려 현대적인 느낌이다. 금속 장식을 최소화하여 직육면체인 함의 나뭇결이 잘 드러나도록 만들었다. 오동나무는 온습 조절은 잘 되지만 나무가 희고 무른 것이 약점이었다. 그래서 뜨거운 인두로 표면을 태우고 볏짚으로 문질러 단단한 나뭇결만 남기는 낙동법洛桐法을 이용하여 짙은 색을 구현했다. 소나무와 잣나무는 직선 나뭇결을, 느티나무와 물푸레나무는 뿌리 근처나 혹의 문양까지 살려 곡선 나뭇결이 최대한 드러나게 하였다. 거기에 목기의 재질이 잘 보이도록 옻칠을 해서 투명도를 높이고 변형을 막았다. 네 귀퉁이는 이어 붙인 흔적이 보이지 않는데, 이는 나무와 나무를 45도 각도로 비스듬히 잘라 맞춘 덕이다. 선을 강조하고 면의 자연스러운 흐름을 위해 조선에서는 이러한 연귀짜임을 많이 사용했다.

둥근 자물쇠 앞바탕 가운데 있는 수직으로 긴 뻗침쇠는 잠그는 역할도 하지만, 뚜껑을 열었을 때 경첩에 무리가 가지 않도록 뚜껑을 받치는 역할을 한다. 나무로 만든 함에 닥나무를 원료로 만든 한지 문서를 보관하는 모든 과정이 자연과 가깝다.

석제 필통

—

돌 | 높이 12.1cm, 지름 6.7cm | 조선 | 국립중앙박물관 소장

오랜 사용으로 끝이 갈라져 못 쓰게 된 붓들을 모아 붓 무덤을 만들어 줄 정도로 선비들은 붓을 소중히 다루었다. 그래서 붓이 상하지 않도록 필통, 붓꽂이, 필세筆洗 등 다양한 문방구를 사용했다. 우리나라 필통은 다양한 재료로 제작하였는데 특히 지조와 절개의 상징인 대나무나 도자기를 즐겨 사용했다. 여러 가지 무늬를 조각한 중국의 대나무 필통과 달리 조선은 무늬 없이 대나무 자체의 매끈한 느낌만을 살린 경우가 많다. 돌로 만든 필통은 드문데, 〈석제 필통〉은 원통형 구조에 입과 어깨 부분의 두께를 달리하여 단순하면서도 지루하지 않다. 먹색을 현색이라고도 하는데 '검을 현玄'은 서양의 검정과는 다른 아득하고 심오한 색이다. 즉 우주가 생성되기 이전 근원적 도道의 현묘한 세계를 가리키는데 〈석제 필통〉에서 그 심원한 색감이 느껴진다.

백자 붓 씻는 그릇

───

백자 | 높이 8.2cm, 지름 16.1cm | 조선 | 국립중앙박물관 소장

문방사우는 선비와 평생을 같이하는 사물들로 시대와 취향에 따라 다른 양상을 보인다. 붓을 빨 때 사용하는 그릇을 필세라고 하는데 칸막이를 태극 모양으로 만든 백자가 이색적이다. 연꽃 모양 손잡이가 있는 뚜껑을 열면 다섯 군데 붓을 빨 수 있는 공간이 생긴다. 가운데 사각형 구조와 달리 받침 옆면을 연잎 모양으로 만들어 곡선의 미를 살렸다. 옆에서 보면 태극무늬를 만드는 사선 구조가 연봉 꼭지를 향해 휘몰아쳐 동적인 느낌이다. 백자로 만들어 모양이 정갈하고 단아할 뿐 아니라 기능도 뛰어나 우아한 품격이 느껴지는, 그야말로 하나의 완결된 작품이다.

벼루

돌 | 높이 2.1cm, 너비 20.3cm | 조선 | 국립중앙박물관 소장

벼루에 연적으로 물을 조금 붓고 평평한 연당硯堂에 먹을 갈면 진한
먹물이 오목한 곳인 연지硯池 즉, 연해硯海로 흘러 내려간다. 벼루는
대개 돌로 만들지만 옥, 유리, 수정, 금, 도자기 등 다양한 재료를 이
용하여 장식 목적으로 만들기도 했다.

다양한 벼루 가운데 위에서 내려다본 개구리가 조각된 이 벼루가 눈에 띄었다. 먹을 갈기 편하도록 개구리를 작게 구석에 배치한 점이 귀엽고, 연잎의 외곽 곡선과 더불어 말린 연잎 뒷면에 잎맥을 넣고 줄기 솜털까지 묘사해 입체감을 낸 정성도 돋보인다.

백자 청화 복숭아 모양 연적

도자기 | 높이 12.1cm, 지름 11cm | 조선 | 국립중앙박물관 소장

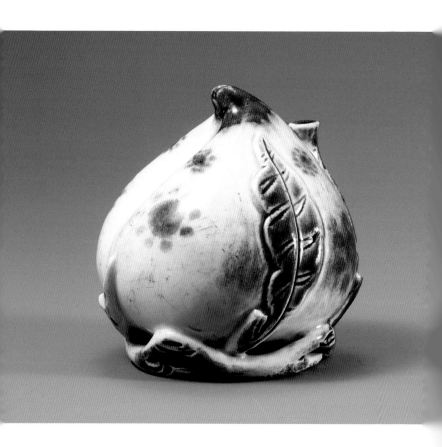

자그맣고 복스러운 복숭아 모양 연적이다. 사방에서 둘러보면 아름다운 곡선미가 매력적인, 사랑방과 서재에 잘 어울리는 도구이다. 예부터 복숭아는 장수를 상징하는 과일로 장생도의 소재 중 하나였는데, 김홍도의 〈낭원에서 복숭아를 훔치다-낭원투도〉에도 동방삭이 커다란 복숭아를 들고 있다. 복숭아를 감싼 잎은 진사와 청화 안료를 반씩 칠해 붉은색과 푸른색이 대비를 이룬다. 복숭아 가운데 있는 줄기 끝 구멍으로 물을 붓는다. 고려시대에는 청자로 만든 복숭아 연적이 있었는데, 조선시대에 맥을 이어 백자로 만들었다. 복숭아 모양 연적에 담긴 물로 먹을 갈면 복숭아 향기가 날 것 같다.

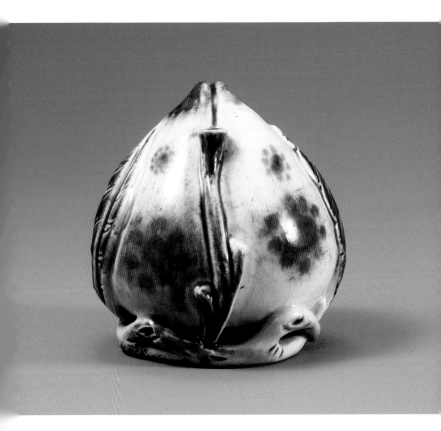

백자 청화 산수무늬 붓꽂이

백자 | 조선 | 국립중앙박물관 소장

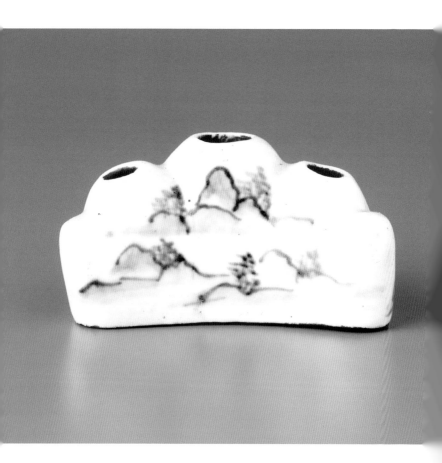

재료가 다르면 기법과 표현도 달라지는데 동서양 그림 도구의 가장 큰 차이점은 붓이다. 털의 탄력에 따라 선의 굵기, 속도, 질감이 달라지는 만큼 모필을 만드는 과정에도 많은 공력을 들였다. 이렇게 만들어진 붓을 오래 사용하기 위해 붓을 씻고, 말리고, 보관하기 위한 물건도 만들었다.

〈백자 청화 산수무늬 붓꽂이〉는 산 모양으로 만든 붓꽂이로 세 개의 구멍에 붓을 꽂을 수 있고, 산 사이 패인 골에는 사용 중인 붓을 살짝 기대어 놓을 수도 있다. 〈일월오봉도〉처럼 다섯 개의 산봉우리 모양 붓꽂이 앞뒤에는 청색으로 산수화를 간략하게 그려 청량감을 준다. 자연을 바라보며 마음을 다스리고 깨달음을 얻고자 한 선비들은 산수를 축소한 모양의 연적이나 장식품을 애호했다.

삼층 책장

오동나무 | 높이 133cm, 너비 62cm, 옆 너비 37.2cm | 조선 | 국립중앙박물관 소장

책장은 서재나 사랑방의 필수 가구 중 하나이다. 서재에 진열된 책의 종류와 정돈된 모양새를 통해 주인의 취향을 대략 간파할 수 있다. 오동나무 결을 최대한 살려 만든 〈삼층 책장〉은 간결하고 소박하면서도 위엄이 있다. 문을 달아 먼지와 해충으로부터 책을 더 깨끗하게 보관할 수 있도록 했다. 문판 나뭇결의 입체감이 산처럼 보이기도, 나무 밑동처럼 보이기도 한다. 조선의 목가구는 자연 그대로의 아름다움을 추구한 경우가 많다.

반듯한 직선이 돋보이는 견고한 책장을 삼단으로 나누어 최대한 많은 책을 넣을 수 있도록 실용성을 더하고, 고리 모양 손잡이로 장식미를 살렸다. 책이 된 나무와 가구가 된 나무가 숨 쉬며 오랜 시간을 공존했을 것이다.

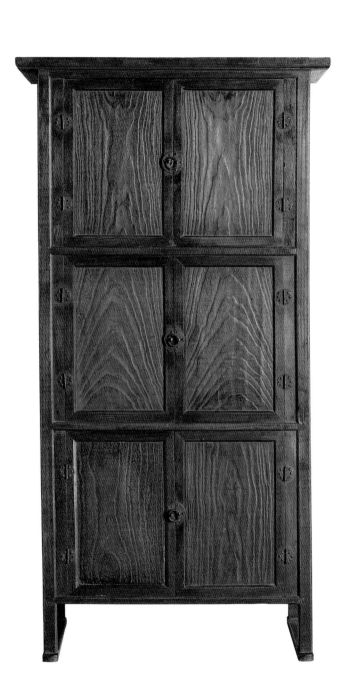

갓끈

유리, 보석 | 길이 72cm | 조선 | 국립중앙박물관 소장

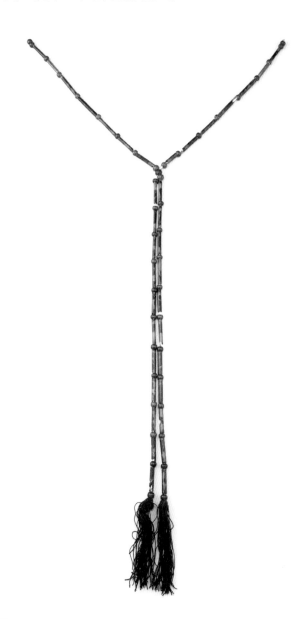

유교 사회였던 조선은 청렴, 소박함을 추구해서 그나마 갓이 사대부가 유일하게 꾸밀 수 있는 수단이었다. 조정에서는 갓 제도를 규격화하려고 했지만 저잣거리에서는 유행하는 갓이 취향에 따라 시대마다 달라졌다. 세종 때는 호박, 수정, 금패 등으로 만든 갓끈이 사치품으로 공론화되기도 했다. 옷감으로 만든 갓끈이 젖기 쉬워 대나무와 연꽃 열매로 예비 갓끈을 달다가 구슬 갓끈을 보석으로 바꾸면서 장신구 역할까지 하게 된 것이다. 송시열은 "겨울에도 부채를 흔들며 턱 아래 구슬을 달고 있는 것을 중국 사람들이 조롱한다"며 반대했고 제자들도 구슬이 염주를 단 것 같다며 동조했다. 하지만 구슬 갓끈은 중국에 없는 조선만의 상품으로 널리 사랑받았다.

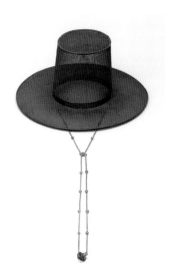

갓과 갓끈 | 말총, 호박, 대나무 | 끈 길이 63cm |
조선 | 국립중앙박물관 소장

반닫이

나무 | 높이 62cm, 너비 72cm, 옆 너비 39cm | 조선 | 국립민속박물관 소장

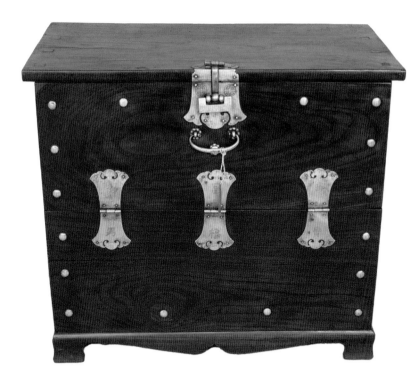

반닫이는 궤의 일종인데 앞면의 반쪽만 열려서 반닫이라고 한다니 이름이 재미있다. 옷이나 책 또는 그릇 등을 보관하는 다목적 가구로, 천판에 이불 등 다른 물건을 올릴 수 있어 공간 활용이 편하다. 조상들은 가구 하나를 만들 때도 선과 면의 비례, 재료의 질감에 따른 조화, 장식성과 실용성이 어우러지도록 고려해 디자인했다. 게다가 목제 가구는 지역과 제작자에 따라 나무 재질, 장석裝錫*, 형태가 달라서 다양한 양식을 보인다.

이 반닫이는 각진 면으로 이루어진 장방형 가구지만 나뭇결의 곡선이 잘 드러나 자연스런 조화를 이루고 있다. 가구 앞면인 앞널과 문판을 연결한 경첩에 '수복강녕부귀다남壽福康寧富貴多男'이라는 글자들을 새겨 장수와 건강, 부와 자손 번성을 기원하는 마음까지 담았다.

* 목가구나 건조물에 장식, 개폐용으로 부착하는 금속으로 모서리 보강을 위한 용도이다.

대나무 옷상자

나무 | 높이 21.8cm, 너비 55.4cm, 옆 너비 38.8cm | 조선 | 국립중앙박물관 소장

주황색 마름모꼴을 중심으로 3차원 공간이 흡수되는 듯한 착시를
일으킨다. 오동나무 몸체 표면에 농담을 달리 칠한 대나무 조각으로
각을 맞춰 기하학적 무늬로 장식한 결과이다. 친환경 재료인 옻칠은
방수, 방충, 방부 효과가 있고 오래 사용하여도 변하지 않아서 가구,
칠기, 공예품 등에 널리 사용했다. 대나무의 균일한 두께에서 느껴
지는 직선의 정갈함과 옻칠 색의 점이漸移 변화가 조화롭다.

바르고, 속이 비어 있고, 곧은 대나무의 특성은 예부터 절개를 상징했다. 옷매무새는 마음가짐을 유추하게 하니 〈대나무 옷상자〉를 보며 자칫 흐트러지려는 마음을 바로잡았을 것이다.

백자 철화 끈무늬 병

백자 | 높이 31.4cm, 입 지름 7cm, 바닥 지름 10.6cm | 조선 | 국립중앙박물관 소장

선이 아름다운 백자 병에 철분이 많은 철화 안료로 재치 있게 끈을 그려 넣은 이 작품은 단순하고 세련되어 멋스럽다. 붉은색을 내는 진사는 고려시대부터 사용했는데 청자에 연꽃잎 모양을 그린 국보 133호 〈청자 진사 연화문 표형 주자〉가 탁월하다. 비취색인 청자에 서는 진사가 덜 드러나는 반면 백자는 바탕이 밝아서인지 더 눈에 띤다.

실제로 병을 끈으로 묶어서 들고 다니거나 허리춤에 매기도 했는데, 이 병은 끈을 아예 백자에 직접 그려 넣었다. 병목을 한 번 감고 수 직으로 내리그은 선은 숨을 고르며 사선으로 틀어 내려오다 고리 모 양으로 포인트를 주고 가늘게 뺐다. 선을 자세히 들여다보면 화공의 숨결을 느낄 수 있다. 장식을 채우는 것보다 비우는 것이 훨씬 어렵 다. 액체를 깔끔하게 따를 수 있게 처리한 주둥이의 기능미와 선 하 나로 표현한 병의 절제미가 드러난 걸작이다. 뛰어난 솜씨는 오히려 서투른 듯 보인다는 대교약졸大巧若拙의 미를 보인다.

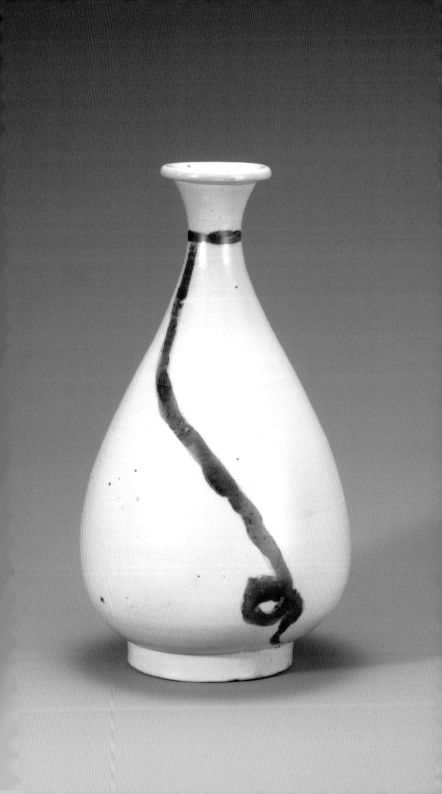

백자 달항아리

—

백자 | 높이 46cm, 입 지름 20.3cm, 몸통 지름 46cm, 바닥 지름15cm | 조선 |
국립중앙박물관 소장

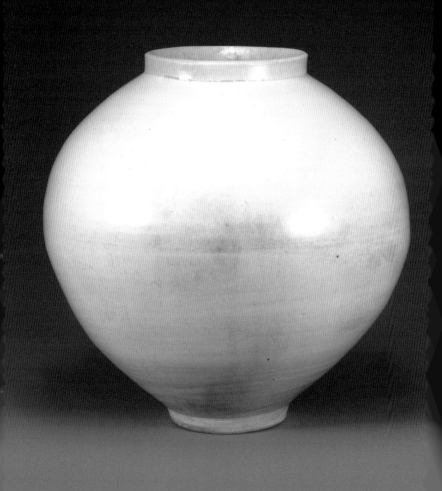

20대에 〈달항아리〉를 보았을 때는 무언가 허전하고 심심한 느낌이었다. 그런데 시간이 지날수록 왜 그토록 많은 사람들이 〈달항아리〉에 매료되었는지 알게 되었다. 원형에 가까운 형태와 무늬 없는 큰 여백이 주는 여유와 자유로움 때문이다. 무슨 색 꽃을 꽂아도, 어떤 가구 위에 올려놓아도 백자는 배경처럼 잘 어우러진다. 가로 세로 너비가 거의 비슷해서 달처럼 둥그렇게 보인다며 최순우* 선생이 이름 붙인 '달항아리'는 중국과 일본 도자기에서는 볼 수 없는 조선만의 특징이다.

모든 색을 다 섞으면 검정색이 된다. 옛사람들은 만물을 먹색 하나로 표현하며 수묵화를 발전시켰다. 색에 현혹되면 본질을 파악하기 어렵다고 생각했기에 하얀 한지에 검은 먹으로 붓질을 한 것이다. 한지의 흰색이 종이마다 다르듯이 백자의 흰색도 똑같지 않아서 눈 같은 설백雪白, 우윳빛의 유백乳白, 푸른 기를 띠는 청백靑白, 회색빛이 도는 회백灰白으로 구분하였다. 비대면 사회가 일상화되면서 내면으로 시선을 돌리게 되는 요즘, 텅 빈 백자의 무심한 울림이 더욱 크게 와 닿는다.

* 1916~1984. 미술사학자이자 국립중앙박물관 관장을 역임했다. 『무량수전 배흘림 기둥에 기대서서』라는 빼어난 수필에서 달항아리를 "가식 없는 어진 마음"에 비유하며 이렇게 상찬했다. "아무런 장식도 고운 색깔도 아랑곳할 것 없이 오로지 흰색으로만 구워 낸 백자 항아리의 흰빛의 변화나 그 어리숭하게만 생긴 둥근 맛을 우리는 어느 나라 항아리에서도 찾아볼 수 없다는 데서 대견함을 느낀다."

사방탁자

나무 | 높이 132.8cm, 너비 36.4cm,
옆 너비 34cm | 조선 |
국립중앙박물관 소장

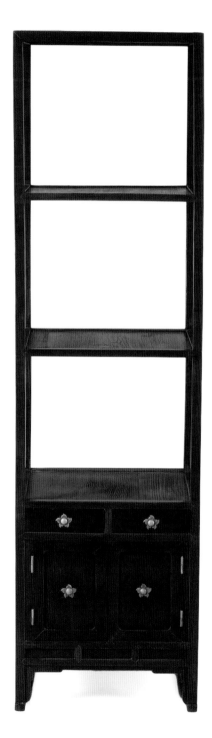

사방탁자는 층이 여러 개고 사방이 개방되어 좁은 실내에 적합한 가구이다. 맨 아래층에 만든 서랍과 장의 문판에는 꽃 모양 은혈자물쇠(자물쇠 장치는 겉으로 드러나지 않고 열쇠 구멍만 겉으로 보이는 자물쇠)를 달아 장식성을 높였다. 여닫이 장문을 열고 물건을 넣을 수 있어 공간이 깔끔해 보이는 장점이 있다. 간결한 비례로 분할한 단순한 구조이지만 실용성을 극대화하고 탁자의 나뭇결과 색감을 최대한 살려서 나무 자체 물성을 부각시켰다.

나무의 소박함 때문에 백자든 청자든 여러 도자기를 진열해도 서로 빛을 잃지 않게 한다. 〈사방탁자〉는 고유한 색을 유지하면서도 마치 겸손한 선비처럼 잔잔한 배경이 되어 준다.

문갑

오동나무 | 높이 28.4cm, 너비 108cm, 옆 너비 21.2cm | 20세기 초 | 국립중앙박물관 소장

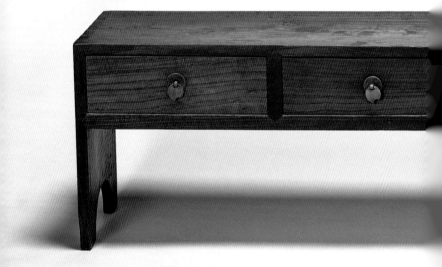

단순한 디자인이 돋보이는 이 유물은 서안처럼 보이지만 외짝으로 길게 제작된 장문갑長文匣이다. 좌식 생활에 알맞게 만들어진 문갑은 서랍에 문서나 물건을 수납하는 용도 외에 천판에 문방용품을 얹어 장식용으로도 활용되는 가구이다. 네 개의 서랍 문에는 복숭아 모양의 고리를 달아서 실용성과 간결한 장식미를 추구했다. 견고한 형태와 자연미를 살린 가구에서 꼿꼿한 선비의 기개가 느껴진다.

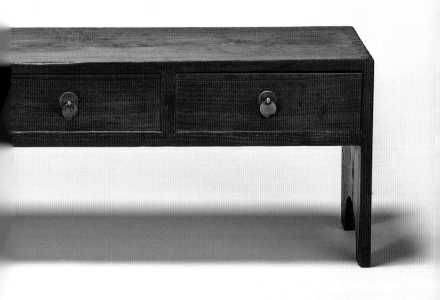

조각보

모시 | 세로 84cm, 가로 82cm | 광복 이후 | 국립중앙박물관 소장

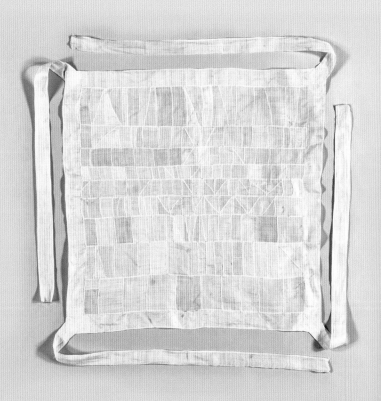

보자기는 한국 포장 디자인을 대표하는데, 무엇을 싸느냐에 따라 책가방, 옷 보따리, 장바구니 등 다양한 용도로 변신한다. 게다가 쓰고 남은 자투리 조각 천들을 모아 만드니 지혜와 알뜰함이 돋보인다. 버려질 천 조각을 활용하다 보니 크기, 모양, 색상이 조금씩 다르지만 여러 도형들을 자유롭게 결합해서 파격과 조화미를 보인다.

조각보의 세련된 조형미는 네덜란드의 추상표현주의 작가 피에트 몬드리안Pieter Mondrian, 1872~1944의 작품과 자주 비교될 정도로 현대적이다. 독일 린덴국립민속학 박물관장인 피터 틸레가 몬드리안이 혹시 한국의 조각보를 본 적이 있는 게 아닐까 하는 의문을 제기했을 정도로 몬드리안 작품의 조형미는 조각보와 닮은 점이 많다.

다듬잇돌과 다듬이 방망이

돌과 나무 | 높이 10.5cm, 너비 51cm, 옆 너비 20cm | 광복 이후 | 국립민속박물관 소장

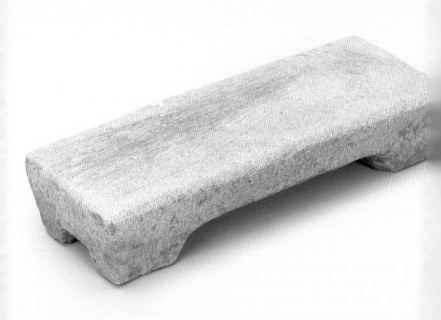

다듬잇돌은 바닥 면으로 갈수록 좁아지고 네 모서리에는 굽이 있다. 대부분 거친 질감이지만 윗면은 매끄럽고 약간 볼록해서 방망이의 마찰력을 최소화한다. 방망이는 주로 박달나무로 만드는데 몸체는 볼록하고 손잡이는 오목한 형태라서 손으로 잡기 편하다. 한복은 평면 구조라서 모든 솔기를 뜯고 빨아서 풀을 먹인 다음 다듬이질로 올이 바르고 정갈하게 손질한 후 새 옷을 다시 지어 입을 수 있었다. 그래서 옷감의 종류나 색에 따라 다듬이질 방법이 달랐다. 옷감을 펴고 접기를 반복해 다듬이질하면 풀기가 고루 스며 매끈하게 윤기가 나고 구김도 잘 생기지 않는다.

강한 돌보다는 무른 나무로 수없이 두드려 주름을 펴는 다듬이질은 천년을 가는 한지를 만들 때도 종이를 치밀하게 만드는 역할을 한다.

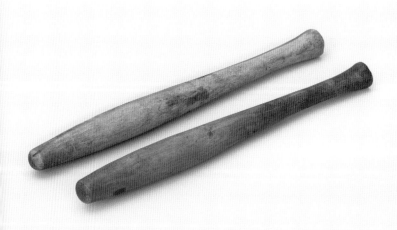

청자 음각 구름 용무늬 숟가락

청자 | 길이 25.5cm | 고려 | 국립중앙박물관 소장

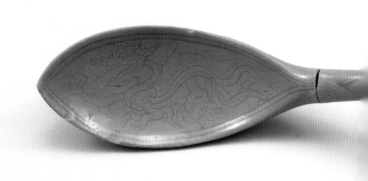

인간은 태어나는 순간부터 먹는 일을 멈추지 않다가 죽는 순간에 비
로소 숟가락을 놓게 된다. 그래서인지 숟가락은 인간의 삶과 죽음을
밀접하게 연결하는 도구로 여겨져 무덤에서도 부장품으로 발견된
다. 숟가락은 시대마다 각기 다른 형태를 갖고 있는데 무령왕릉에서
3점의 청동 숟가락과 젓가락이 출토되었다. 무령왕의 숟가락은 자
루가 삼각형 모양으로 비교적 넓고 젓가락은 현재 사용하는 것과 형
태가 유사하다.

〈청자 음각 구름 용무늬 숟가락〉은 청자로 만들었는데 숟가락 자루
를 네 마디로 구획하여 죽순 모양을 넣었고, 자루 끝의 움푹한 부분
인 머리에는 용과 구름무늬를 음각으로 새겼다.

숟가락을 사용해 음식을 먹을 때마다 대나무의 속성을 수양의 의미
로 새겼을 것이다. 고려 도자기에서 볼 수 있는 비색의 신비로움과
단순하고 아름다운 곡선미를 숟가락에서도 느낄 수 있다.

인생을 먹고살기 위한 투쟁의 장으로 비유하기도 하고, 계층을 금,
은, 흙 수저로 분류하기도 한다. 숟가락이 비어 있어야 음식을 채울 수
있듯, 욕심을 비우라는 깨달음을 매 순간 상 앞에서 마주하게 된다.

호족반

느티나무 | 높이 29cm, 지름 44cm | 조선 | 국립중앙박물관 소장

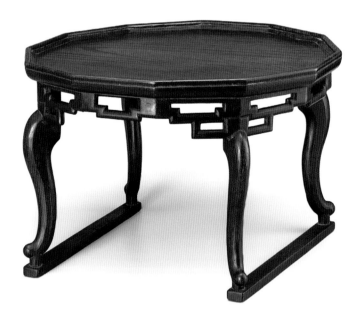

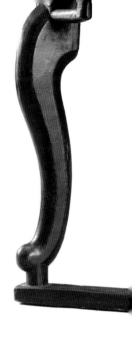

간결하고 절제된 디자인, 나뭇결을 자연스럽게 살린 멋과 실용성의 조화가 돋보인다. 다리의 어깨가 굵고 S자로 휘어졌는데 굵은 허벅지와 발끝이 둥근 모습이 마치 호랑이 다리처럼 보인다고 해서 '호족반'이라고 이름 붙였다. 예부터 친근한 동물 모양을 활용한 공예품이 많았는데 호랑이를 향한 사랑이 상床에서도 느껴진다. 호족반에 차려진 음식을 먹으면 호랑이에게 대접받는 기분이 들 것 같다. 우리나라 식기가 대체로 무겁고, 부엌과 방 사이 거리가 있어서 가볍고 튼튼한 나무로 소반小盤을 만들어 음식을 날랐다.

소반의 윗면인 천판은 12각으로 직선을 강조하였고, 가장자리 모서리를 도드라지게 해서 그릇이 떨어지는 것을 방지했다. 천판의 느티나무 나뭇결 곡선이 잘 드러났고, 천판 아래 둘레에는 아亞 자 무늬를 직선으로 투각하여 대조를 이루고 있다. 두 개의 다리 사이에 족대를 이어 무게를 잘 지탱할 수 있도록 안정적인 구조를 만들었다. 한 사람에 하나의 상을 사용했기 때문에 대부분 크기가 작은데, 용도와 지역에 따라 다양한 디자인이 있다. 당시 일상을 그린 김홍도나 신윤복의 풍속화에서도 다양한 소반을 볼 수 있다.

청자상감 국화무늬 침 뱉는 그릇

—

청자 | 높이 9.9cm, 지름 22.1cm | 고려 | 국립중앙박물관 소장

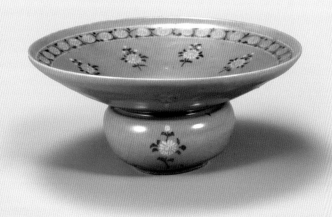

〈침 뱉는 그릇〉 즉 '타구唾具'는 침이나 가래를 뱉는 낯선 용구인데 조선시대에는 선비들의 필수품으로 사랑방에 주로 두었다. 공부방에 두고 홀로 있을 때도 스스로 삼가고자 했던 수양 정신을 담은 위생 용구이다. 그릇 윗부분은 쉽게 뺄 수 있는 구조로 되어 있어서 수시로 씻어서 헹굴 수 있다. 〈청자상감 국화무늬 침 뱉는 그릇〉은 고려청자의 비색과 그릇 전반의 국화무늬가 아름다워서 용도를 모르고 보면 마치 장식품처럼 보인다. 국화 꽃잎의 흰색은 면을 파낸 후 백토로 메우고 구워서 표현한 것으로, 공력이 상당히 들어가는 상감 기법이다. 고려시대에는 청자로, 조선 후기에는 놋쇠로 만든 편리하고 세련된 타구가 널리 사용되었다.

백자 오얏꽃무늬 타구

—

백자 | 높이 18.8cm, 지름 17.8cm | 대한제국 | 국립고궁박물관 소장

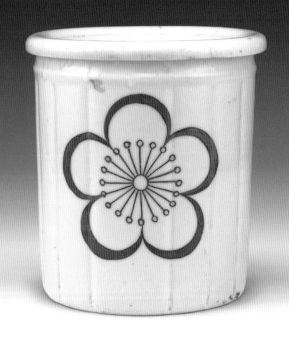

오얏나무는 왕실의 성인 '오얏 이李'가 연관되어 조선의 뿌리를 상징한다. 오얏꽃 문장紋章은 다섯 장의 꽃잎에 꽃잎 하나당 세 개의 꽃술이 들어가도록 그려 대칭을 이루도록 했다. 1885년 화폐에 오얏꽃무늬가 처음 활용되었고 대한제국 황실의 문장으로 화폐, 초청장, 건축물 등에 널리 사용되었다.

〈백자 오얏꽃무늬 타구〉는 대한제국시대에 만든 것인데 적색으로 오얏꽃무늬 두 개를 그려 넣었다. 몸통에 음각 선이 몇 줄 있고, 입 부분에는 깔때기를 씌워 세척할 때 분리할 수 있도록 했다.

요강이나 타구는 이름만 듣고 더럽다고 여길 수 있지만, 아름다운 조형성을 갖춘 작품이다. 마르셀 뒤샹Marcel Duchamp, 1887~1968이 남성용 소변기를 〈샘Fontaine〉이라는 제목의 작품으로 출품하여 편견을 깨고 기성품을 예술의 범주로 확장시킨 것처럼 우리 유물도 열린 마음으로 볼 수 있길 바란다.

머릿장

느티나무 | 높이 35.8cm, 너비 44.2cm, 옆 너비 26.8cm | 조선 | 국립중앙박물관 소장

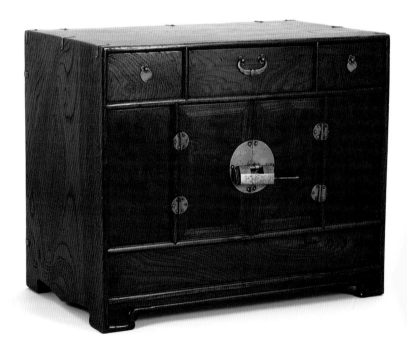

주로 머리맡에 두고 사용해서 붙인 이름인 '머릿장'은 높이를 낮게 하고 폭을 좁혀 단층으로 만들었다. 문갑처럼 천판 위에는 문방이나 일상 용품을 올려놓고 안에는 옷이나 서류 등을 넣어 두는데 주로 사랑방이나 안방에서 사용하였다. 느티나무로 만든 이 〈머릿장〉은 서랍 세 개를 두어 소품을 정리하기 편리하고, 아래 여닫이문을 열면 더 많은 물건을 넣을 수 있다. 서랍 가운데 손잡이는 박쥐 모양, 양옆 손잡이는 복숭아 모양으로 만들어 복, 장수 등의 상징 의미와 장식성을 더했다. 장의 다리받침을 따로 만들지 않고 옆널에 풍혈을 뚫어 천판과 직각으로 맞춘 점이 독특하다. 서랍과 천판, 앞면, 옆널 모두에서 다채롭고 자연스러운 나뭇결을 감상할 수 있다. 소박하고 덤덤하게 배경이 되어 주는 머릿장의 단아한 색감이 편안한 안정감을 준다.

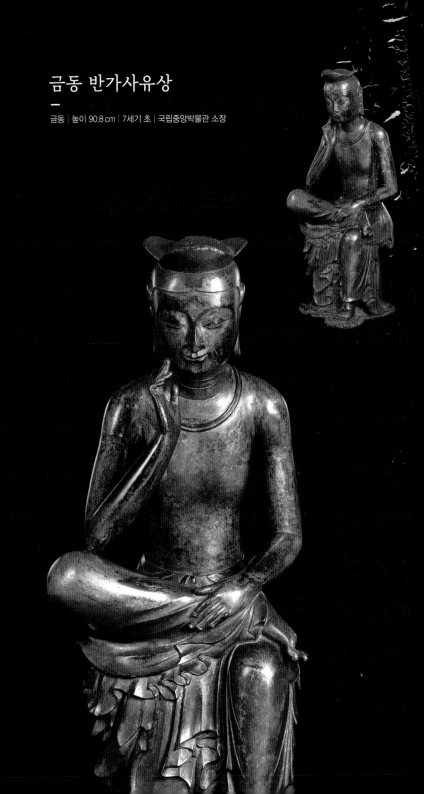

금동 반가사유상

—

금동 | 높이 90.8 cm | 7세기 초 | 국립중앙박물관 소장

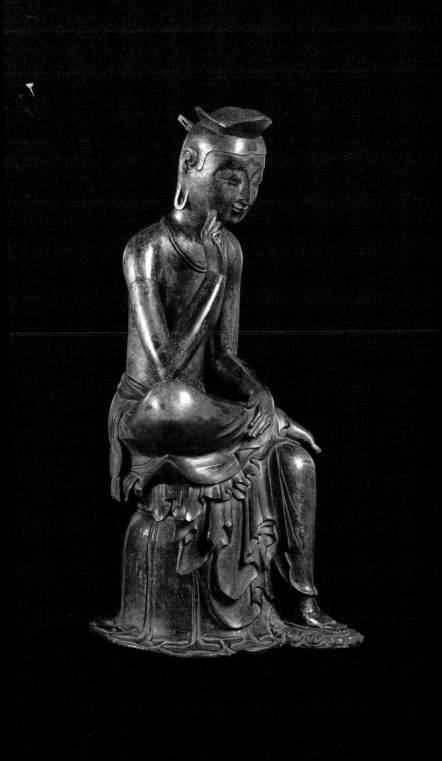

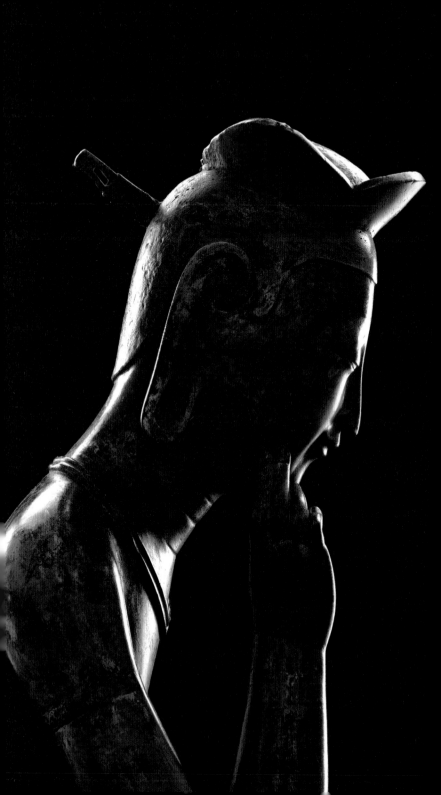

국립중앙박물관 '사유의 방'에 두 〈금동 반가사유상〉 즉 국보83호와 국보78호가 동시에 전시되며 관람객의 발걸음을 모았다. 넓은 공간에 반가사유상 단 두 점만이 전시되어 있어서, 이곳을 찾는 이들은 누구나 말없이 오랫동안, 생각에 잠긴 불상을 바라보게 된다. 잔잔한 표정은 백제의 서산 마애삼존불과 함께 레오나르도 다빈치의 〈모나리자〉에 흐르는 신비로움을 연상시킨다. 그 다음 살포시 턱을 괸 아름다운 손가락, 왼쪽 무릎 위에 오른쪽 다리를 올리고 앉은 편안한 자세와 전신의 이상적 곡선미가 눈에 들어온다. 뼈가 드러날 듯 앙상하거나 인체를 크게 변형시키지 않아서 편안한 인상을 준다. 일상에서 만나는 모든 사람이 나에게 깨달음을 주는 존재임을 암시하듯 친근감 있는 모습이다. 가장 큰 변형은 얼굴 크기만 한 귀인데 귓불은 인간에게만 있는 특징이라 자비로운 인성을 표현할 때 강조했다. 큰 귀로 중생의 고통에 귀 기울여 치유해 주기를 바라는 마음을 담았던 것일까. 시공을 초월해 인생의 덧없음을 사유하던 석가모니의 살아 숨 쉬는 듯 온화한 미소에 매료된다.

재미있게
예쁜 것들

분청사기 조화 모란 물고기무늬 장군

분청 | 높이 17.6cm, 너비 27.8cm, 입 지름 5.3cm | 조선 | 국립중앙박물관 소장

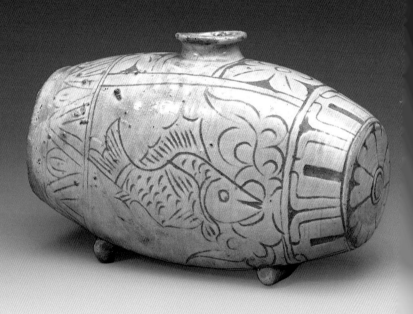

옆으로 길쭉한 독특한 모양의 병에 익살스런 물고기가 경쾌하게 표현되었다. 장군은 원통형을 만든 후 앞뒤와 좌우를 두들겨서 형태를 잡고 윗면에는 구멍을 뚫어 입을 나팔 모양으로 붙이고 바닥에는 굽을 부착해 안정감이 있다. 분청사기는 고려 말 상감청자를 뿌리에 두고 백자가 선호되기 전에 만들어져 16세기 중엽에 거의 사라진 한국 고유의 도자기이다. 용어는 고유섭* 선생의 언급 "백토를 분장한 회청색의 사기"에서 유래했는데 태토에 풀이나 옻을 칠할 때 쓰는 귀얄붓으로 백토를 바른 다음 무늬를 그리거나 조각하는 과정이 있기 때문이다.

〈분청사기 조화 모란 물고기무늬 장군〉 몸체와 마구리에는 꽃잎과 모란잎무늬를 도안화하고 박지(剝地: 문양을 제외한 바탕의 백토를 긁어내는 방법) 기법을 사용해 회청색과 백색의 대비가 선명하다. 물고기와 연꽃잎은 선으로 새겨 태토색이 잘 드러난 덕에 율동감이 살아 있다. 무심한 듯 쓱쓱 표현한 물고기와 분청사기의 투박한 질감이 어우러져 정감 있는 유물이다.

* 1905~1944. 미술사학자. 회화는 물론 고분, 도자, 불상, 건축에 이르기까지 폭넓은 탐구로 한국 미술사 연구의 초석을 마련했다.

청자 원숭이 모양 먹 항아리

청자 | 높이 7.1cm | 고려 | 국립중앙박물관 소장

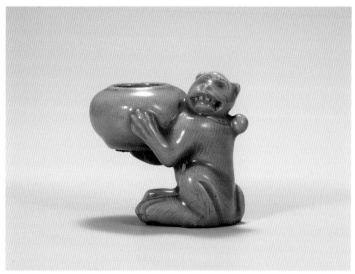

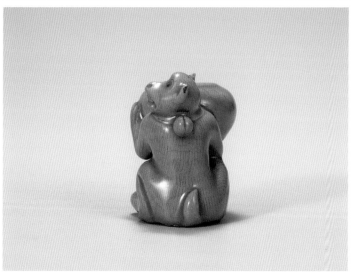

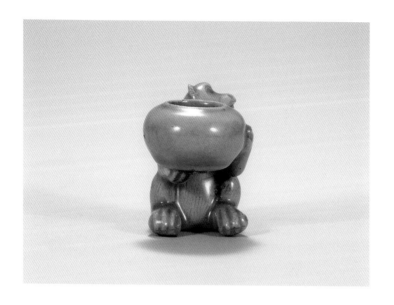

공예 작품은 360도 돌아가며 보아야 제대로 멋을 느낄 수 있다. 정면과 측면, 뒷면의 느낌과 원숭이 얼굴 모습이 다 달라서 재미있다. 항아리를 들고 씩 웃고 있는 원숭이 표정만으로도 덩달아 미소가 지어진다. 원숭이는 쓱쓱 털의 결을 살렸고 유독 짤막한 꼬리 때문인지 뒤태가 정갈하다. 목의 방울은 사악한 기운을 없애는 용도로 많이 사용되었고, '원숭이 후猴'가 '제후 후侯'와 발음이 같아서 관직 등용의 의미가 있다.

원숭이는 십이지신의 하나로 고대 무덤부터 궁궐 지붕 위 잡상에 이르기까지 장식용으로 친숙한 동물이다. 7cm 정도의 작은 문방 도구에도 얼마나 정성을 들였는지 알 수 있다. 아래턱이 두드러진 원숭이 얼굴, 항아리를 안고 있는 안정적인 자세와 손가락 수까지 사실적이다. 먹을 찍을 때마다 시중드는 귀여운 원숭이를 보며 기분 좋게 몰입할 것 같다.

책거리 문자도

8폭 병풍 중 충, 신 | 종이 채색 | 각 폭 세로 95cm, 가로 32cm | 20세기 초 | 개인 소장

위쪽에는 책거리를, 아래쪽에는 문자도를 한 화면에 그려 개성 있고 독특하다. 〈책거리 문자도−충忠〉은 '어변성룡魚變成龍'을 시각화해서 잉어의 입에서 용이 막 나오는 것처럼 그렸는데 표정이 해학적이다. 마음 심心 자 한 획은 대합조개를 그려 화합을 상징했다. 평안을 상징하는 화병과 씨앗이 많은 참외, 궁궐을 그려 자손 번창과 입신출세의 갈망을 담았다. 오른쪽 솔가지에 앉은 학은 장수를, 대나무와 봉황은 청렴한 삶을 뜻한다.

〈책거리 문자도-신(信)〉은 장수를 상징하는 큼직한 국화 아래 정체불명의 생명체가 입을 벌리고 웃고 있다. 책갑 배경과 문양을 군청, 백록, 주황색으로 교차하며 채색함으로써 통일감을 주어 전체적으로 고급스럽다. 민화는 사물의 크기를 자유롭게 그려 상상력을 자극하고, 해학과 익살스런 표현으로 웃음을 자아내는 대중 미술이다. 글자를 시각화함으로써 기억에 오래 남고 병풍은 장식 효과도 있으니 지혜롭고 재치 있는 문화유산이다.

개다리 목제 문서함

나무 | 높이 28.7cm, 너비 36cm, 옆 너비 21.6cm | 조선 | 호림박물관 소장

문서함 아래 족통을 개다리 모양으로 한 것이 이색적이다. 우리나라
는 사계절 변화가 심해 습도에 민감한 종이를 보관하는 일은 중요한
문제였다. 그래서 문방구류뿐만 아니라 패물, 옷, 관모 등 보관 용품
에 따라 다양한 크기의 함函, 갑匣, 궤櫃를 만들었다.

함은 상자 뚜껑이 열리도록 경첩을 달고 앞에 자물쇠를 단 형태를
말하는데 소박한 나무 상자에 금속 장석을 달아 안전성과 장식 효과
를 냈다. 나무의 두 면은 견고하게 거머쥔 것처럼 마름모꼴 금속으
로 묶었다. 이를 '고춧잎형 거멀잡이'라 한다. 족통의 네 모서리는 세
면이 만나는 곳이 벌어지지 않도록 귀싸개 방식으로 보강하였다. 옛
그림 중 개는 대부분 나무 아래 있는 모습으로 그렸는데 '나무 수樹'
가 '지킬 수戌'와 음이 같기 때문이다. 개 그림이 액운이나 도둑으로
부터 지켜 주길 바란 것이다.

문서함을 나무로 만들고, 개다리 모양까지 더했으니 문서는 매우 안
전하게 보관될 듯하다. 함의 간결한 직선과 개다리의 날렵한 곡선이
잘 어우러져 단순하면서도 생동감 있는 작품이 되었다.

호피무늬 가마 덮개

모직 | 세로 178cm, 가로 118cm | 20세기 초 | 국립민속박물관 소장

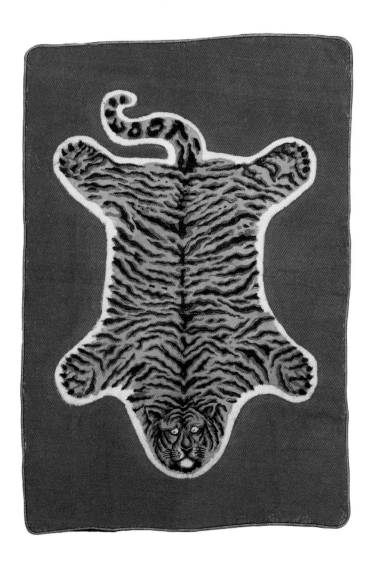

빨강 바탕에 호랑이 가죽을 펼쳐 그린 〈호피무늬 가마 덮개〉는 색도 곱지만 산등성이처럼 표현한 호랑이 줄무늬가 인상적이다. 척추를 중심으로 뾰족한 산꼭대기가 옆구리 능선으로 이어진다. 발톱까지 세세히 그리고 꼬리는 표범무늬와 줄무늬가 어우러져 있다. 호랑이 주변의 흰 여백이 마치 커다란 스티커를 붙인 것 같은 효과를 낳는다. 시집가는 신부의 가마를 덮어 잡귀 등 사악한 기운을 막아 주는 벽사용 덮개인데, 호랑이 표정이 위협적이기보다 억울해 보여서 재미있다.

붉은색은 오방색 중 하나로 태양처럼 왕성한 생명력을 상징하는 색이다. 그래서 해로운 것을 물리치는 벽사의 색으로 부적에 많이 사용되었다. 아름다운 색과 상징을 활용해 신부의 가마를 보호하는 동시에 생명의 붉은 기운으로 감싸 주니 혼례를 마치고 시집으로 가는 길이 조금은 편안했을까.

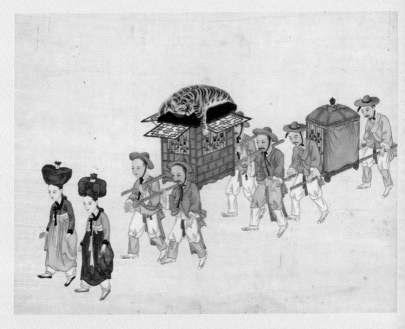

김준근, 〈시집가는 모양〉『기산풍속화첩』 | 세로 28.5cm, 가로 34.9cm | 1890년대 | 독일 MARKK

김준근의 풍속화 〈시집가는 모양〉으로 가마 뚜껑에 호피를 얹은 것
을 볼 수 있다. 기산 김준근은 우리에게는 낯설지만, 고종이 외교 고
문에게 하사한 풍속화를 비롯해 현재 전 세계 20여 곳 박물관에 그
의 풍속화 1500여 점이 소장되어 있을 정도로 해외에는 잘 알려진
인물이다. 그는 19세기 말 시대상을 반영한 상업과 수공업, 형벌,
제사, 결혼 및 장례 풍습 등 유럽인이 관심 갖는 새로운 소재를 주로
그려 부산이나 원산 등 개항장에서 서양인들에게 판매하였다.

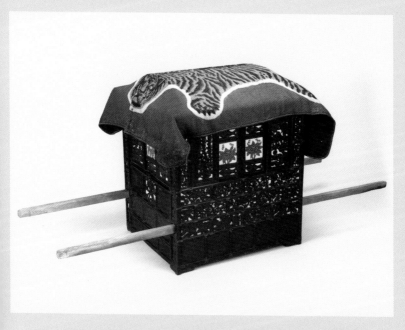

사인교(四人轎) | 나무 | 높이 108cm, 너비 97.4cm, 옆 너비 80.5cm | 20세기 초 | 국립민속박물관 소장

〈사인교〉는 앞뒤로 두 사람씩, 네 사람이 드는 가마로, 삼국시대 이전부터 사용된 것으로 추정된다. 특히 신부 가마는 꽃이나 짝을 지어 노는 새나 물고기를 그려 부부 금실과 다산을 기원하는 마음을 담아 화려하게 꾸몄다. 김준근의 그림에서처럼 원래는 호랑이 가죽으로 가마를 덮었으나, 값이 비싸서 점차 그림으로 대신하여 가마 위에 얹었다.

127

목제 패물함

나무 | 높이 21.9cm, 너비 24cm, 옆 너비 23.9cm | 조선 | 호림박물관 소장

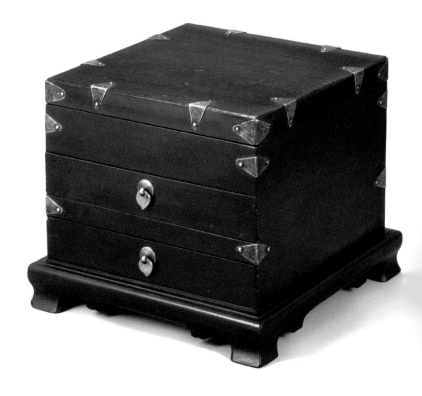

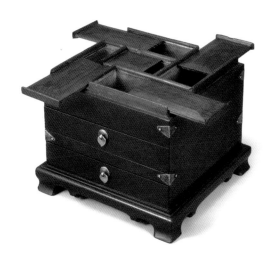

뚜껑이 독특하고 재미있다. 윗면 뚜껑을 밀면 방향을 달리하여 열리면서 다섯 개로 나누어진 수납 공간이 드러난다. 아래는 두 개의 서랍이 있어서 다양한 종류의 패물을 넣을 수 있다. 어디선가 이런 제품을 판매하고 있다면 당장 구입하고 싶을 정도로 쓰임새도 센스 있고 모양도 멋지다. 나무판 모서리는 45도 각도로 자른 후 붙이는 연귀짜임으로 하고 고춧잎 모양 거멀잡이쇠를 고정해서 단단히 했다. 나무로 만든 소박한 함에 고가의 패물을 보관하면 보안도 효과적일 듯하다. 서랍 가운데는 천도복숭아 모양 손잡이로 포인트를 주었다.

청자 사자 장식 뚜껑 향로

—

청자 | 전체 높이 21.2cm, 지름 16.3cm,
뚜껑 높이 13.9cm, 지름 11.6cm | 고려 | 국립중앙박물관 소장

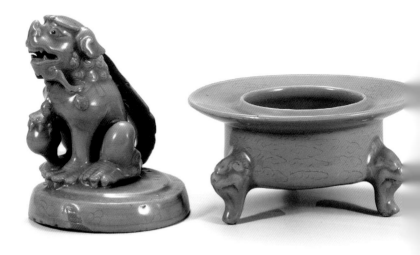

사자 입에서 향의 연기가 나오도록 만들어 어딘지 모르게 상서로운 기운이 감돈다. 화로의 몸체에 구름무늬를 가득 음각하였고 입을 벌린 사자 얼굴 모양으로 다리를 만들어 상상력을 자극한다. 뚜껑에 장식된 사자의 눈동자는 자토를 찍어 나타냈고, 갈기와 발가락은 마디무늬를 음각하여 묘사했다.

웅크리고 앉아 등에 올려붙인 꼬리는 강아지처럼 귀여운데, 꼬리의 따리 모양은 불꽃을 연상시킨다. 고려시대 송나라 관리 서긍이 고려를 방문했을 때 여러 기물 가운데 "사자 모양의 향로"를 가장 뛰어나다고 여겼다는 기록이 있다. 고려청자 특유의 아름다운 비색과 세련된 조형미와 기능성은 지금 봐도 탁월하다.

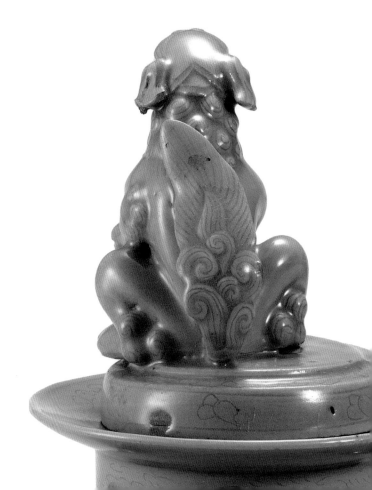

인형을 붙인 굽다리 접시

흙 | 신라 | 국립중앙박물관 소장

사냥 장면을 뚜껑에 아기자기하게 붙인 접시로, 높다란 굽다리가 특
징이다. 보통 신라와 가야 토우土偶에서 많이 볼 수 있는 형태인데,
인형인 토우는 주로 무덤 부장용으로 만들었다. 〈인형을 붙인 굽다
리 접시〉 다리는 아래로 갈수록 넓어져 안정적이고, 2단으로 된 다
리의 아래 위에 서로 엇갈리게 굽구멍을 뚫었다. 언뜻 보면 어린이
가 미술시간에 흙으로 주물러 만든 것처럼 소박하고 정겹다. 활을
든 사람이 주인공이고 작은 사람은 하인으로 생각되는데 삼국시대
에는 중요도에 따라 인물 크기를 달리 표현했기 때문이다. 간략하지
만 어떤 장면인지 단박에 알 수 있도록 동세가 표현되었고, 뚜껑과
굽에 긁어서 낸 기하학적 문양으로 장식 효과를 냈다. 대상의 특징
을 직관적으로 살려 천진한 느낌이고, 그릇 뚜껑은 손으로 잡기 편
한 구조로 만들어서 기능도 겸하였다.

백자 두 귀 달린 잔

백자 | 높이 4.5cm, 입 지름 7.8cm, 바닥 지름 3.7cm | 조선 | 국립중앙박물관 소장

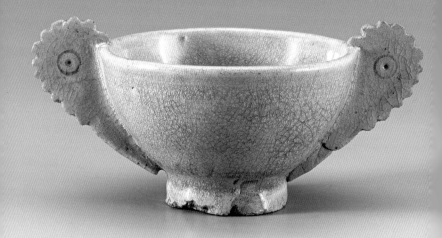

귀를 양쪽에 붙여 독특하고 귀여운 잔이다. 도자기 부위를 사람의 신체에 빗대서 입, 목, 어깨, 허리 등으로 부르는데 〈백자 두 귀 달린 잔〉은 물결무늬 귀에 눈처럼 동심원을 그려서 마치 잔이 나를 바라보는 느낌이다. 두 귀를 꽃 모양, 날개 모양, 고리 모양으로 표현한 잔은 많지만, 이처럼 재미있게 표현한 유물은 드물다. 귀는 손잡이 역할을 하는데 뜨거운 차를 마실 때 효과적이다. 한국의 차 문화는 오래되었으며 특히 신라인들이 즐겨 마셨다. 자세히 보면 갈라진 금인 빙열氷裂이 있는데, 높은 화도로 구운 뒤 식으면서 유약과의 수축률 차이 때문에 생긴 균열이다. 확대해서 보면 불규칙한 균열이 사람 피부처럼 보이기도 한다.

호랑이 그림 꽃방망이

—

나무 | 길이 26.7cm | 조선 | 국립중앙박물관 소장

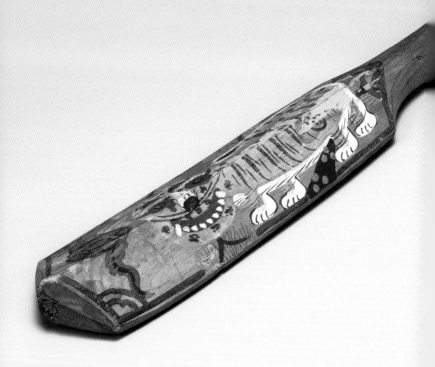

옛사람들은 호랑이를 용처럼 시공간을 초월한 신비한 능력이 있는 수호신, 산의 군자로 여겼다. 그래서 유독 호랑이가 많이 표현되었는데 빨래 방망이에도 소나무를 배경으로 정면을 응시하며 웃고 있는 호랑이를 그렸다. 흰 눈썹 아래 동그란 눈, 흰 콧대 양옆으로 난 두 가닥의 수염, 붉은 입과 희고 뾰족한 이빨이 해맑은 모습이다. 노란색 몸통에 검정색 줄무늬를 그렸고, 발은 마치 고양이 발처럼 귀엽고 앙증맞아 보인다. 호랑이는 평상시에 발톱이 닳지 않도록 발에 있는 근육질 외피 안에 발톱을 접어 넣고 있다. 둥그런 발 때문인지 이 호랑이는 전혀 위협적으로 보이지 않고 친근하고 해학적인 모습이다.

왜 방망이에 그림을 그렸을까. 나무의 상태를 봐서는 장식용으로 그린 듯하다. 옛사람들은 호신용으로 호랑이의 뼈, 수염, 이빨, 발톱 따위를 몸에 지니고 다녔는데 방망이에 그리니 의미가 더 와 닿는다.

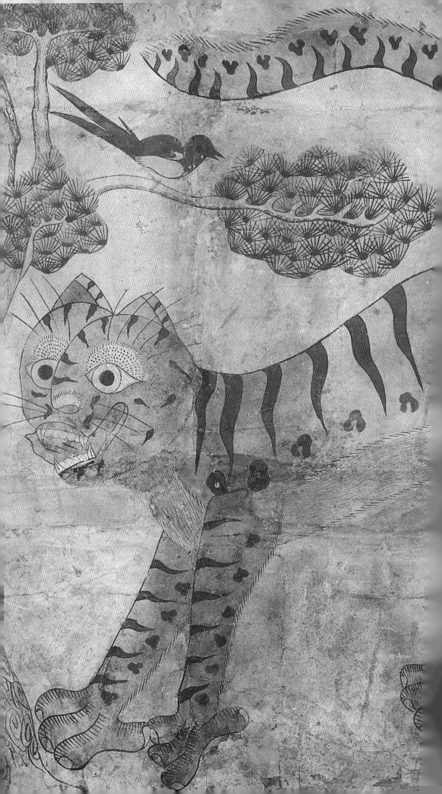

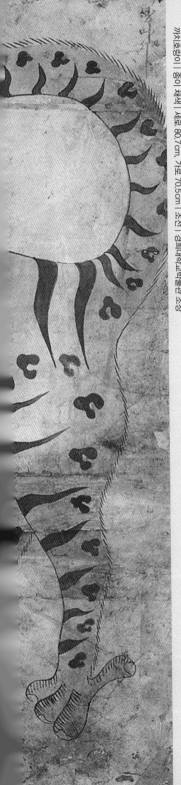

까치호랑이 | 종이 채색 | 세로 80.7cm, 가로 70.5cm | 조선 | 경희대학교박물관 소장

우리에게 잘 알려진 〈까치호랑이〉 세화이
다. 세화는 "새해를 맞아 기쁜 소식 있으라"
는 소망을 담은 그림이다. '표범 表豹'가 '고
할 보報'와 중국식 발음이 같아서 처음엔 표
범을 주로 그리다가 당시 흔히 볼 수 있는 호
랑이로 대체되었다. 그래서 〈까치호랑이〉
처럼 등에는 호랑이 줄무늬가 배에는 표범
무늬가 공존하는 그림도 있다. 까치나 토끼
는 민초를 상징하고, 호랑이는 부패한 양반
이나 관리로 의인화되면서 점차 해학적으
로 표현되기 시작한다. 정면에서 본 귀와 헤
벌쭉 벌린 입, 옆에서 본 콧대 등 다양한 시
점에서 호랑이 얼굴을 표현했는데 피카소의
입체주의와 비슷하다. 다시점, 시공을 초월
한 상상력, 즉흥성, 단순함을 특징으로 하
는 민화는 현대미술과 상통하는 점이 많다.

용·꽃무늬가 있는 바느질 자

뼈, 뿔, 조개 | 길이 58cm, 너비 1.5cm | 조선 | 국립중앙박물관 소장

국립중앙박물관에 소장되어 있는 〈복희여와도〉는 동양의 창조신인
데 복희는 곱자, 여와는 컴퍼스를 든 모습으로 표현할 만큼 자는 중
요한 도구였다. 조선시대 암행어사가 '유척'이라는 놋쇠 자를 항시
가지고 다닐 정도로 자는 통치의 기준이기도 했다. 〈용·꽃무늬가 있
는 바느질 자〉는 대략 6cm마다 눈금인 촌寸이 빨간색으로 표시되었
고, 아라비아 숫자가 적혀 있는 요즘 자와 달리 사이마다 모란, 동
백, 연꽃 등이 그려져 있다. 오방색인 노랑, 빨강, 흰색, 검정이 주로
사용되었는데, 왕을 상징하는 용의 얼굴이 의외로 재미있게 표현되
어 있는 점이 눈에 띈다. 부귀의 상징 모란, 연화화생을 의미하는 연
꽃 등을 그려 현세와 내세의 염원이 담긴 축소판이 되었다.

청자상감 동자 넝쿨무늬 주전자

청자 | 높이 16.4cm, 입 지름 3.4cm | 고려 | 국립중앙박물관 소장

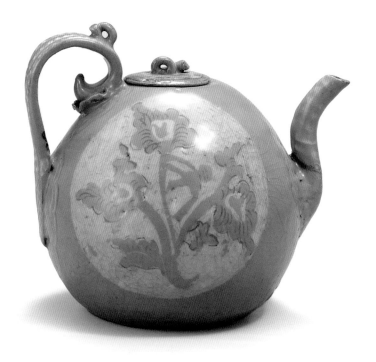

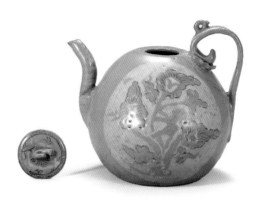

〈청자상감 동자 넝쿨무늬 주전자〉는 포도 알처럼 둥근 생김새가 귀여운 인상을 주는 개성 있는 유물이다. 넝쿨 모양 손잡이의 곡선이 유려하고, 손잡이에 달린 고리와 뚜껑 위 고리에 끈을 꿰어 연결하도록 한 재치가 엿보인다. 뚜껑 윗면 둘레는 뇌문 띠를, 손잡이 표면은 흰 점선을 세 줄로 상감하였다. 몸체 양면 커다란 원 안에 꽃나무와 동자의 모습을 상감으로 표현했는데 단순한 몸에 눈과 입만 이모티콘처럼 간략하게 그렸다. 고려청자 중에는 포도나 호리병박 모양 병에 동자 모양을 상감으로 넣은 유물을 볼 수 있는데 다산과 자손만대를 기원하는 의미이다. 언뜻 보면 대충 만든 것처럼 보이지만 손잡이와 물대인 주구(注口)를 붙인 몸체에도 흑백 상감으로 문양을 넣은 것으로 미루어 손이 많이 간 유물이다.

청자 뿔잔

청자 | 길이 25.8cm, 입 지름 6cm | 고려 | 국립중앙박물관 소장

짐승의 뿔이 놓여 있다고 해도 믿을 정도로 사실적인 형태와 질감의 잔이다. 동물의 뿔, 뼈, 가죽 등 자연물을 그대로 활용해 도구를 만들기도 했는데, 〈청자 뿔잔〉은 청자로 만든 것이다. 원래는 진짜 뿔을 잘라 낸 후 안을 파서 잔으로 사용했다. 그 잔에 담긴 술을 마시면 건강을 유지한다고 믿었기 때문이다. 길이가 25cm 정도로 제법 긴 편이고 옅은 회백색 표면에 아무 문양도 새기지 않아서 깔끔하다. 뿔잔의 곡률과 비례도 자연스러우며 청자의 아취도 살려 아름답다.

주칠 잔

나무 | 높이 4.5cm, 길이 9.7cm | 조선 | 국립중앙박물관 소장

나무를 복숭아 모양으로 깎은 후 꽃과 새 모양을 장식한 〈주칠 잔〉
은 조롱박이나 둥근 박을 쪼개서 만든 표주박을 연상시킨다. 표주박
은 합근례(합환주를 마시는 의식) 때 흔히 사용되었다. 또한 화목의 상징
인 목화, 부귀의 상징인 찹쌀을 표주박 한 쌍에 담은 '조백 바가지'를
시집가는 딸의 가마에 넣어 보내는 풍속도 있었다. 〈주칠 잔〉은 비
대칭인데 하트 모양처럼 끝을 잘록하게 뺐고 위에는 줄기 모양 손잡
이를 잡기 편한 위치에 만들었다. 잔을 이루는 전체적인 곡선의 아
름다움과 주칠이 잘 어우러진 개성 있는 유물이다.

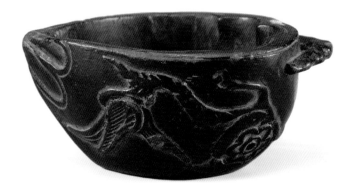

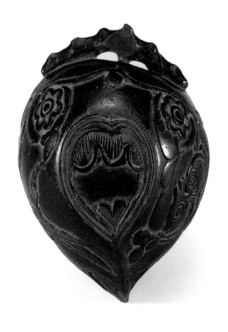

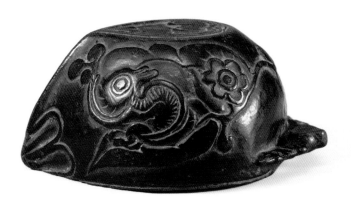

147

분청사기 철화 넝쿨무늬 마상배

백자 양각 매화문 계영배

일자용

화각 실패

감모여재도

백선도 초본

촛대

금동 초 심지 가위

베개

휴대용 평면 해시계

쓸모 있게
예쁜 것들

적의 채색본

종이 채색 | 세로 71.9cm, 가로 66.4cm | 조선 | 국립고궁박물관 소장

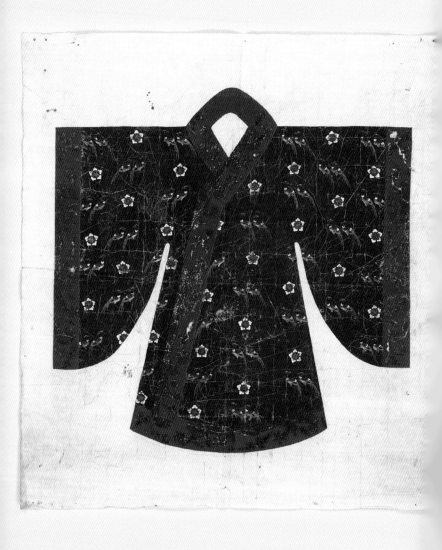

직물의 직조를 위해 옷 윤곽과 문양까지 섬세하게 그린 밑그림이다. 밑그림임에도 선으로 테두리만 그리지 않고 채색까지 하는 것은 초상화를 그릴 때도 마찬가지였다. 〈적의 채색본〉은 황실 여성의 적의翟衣를 만들 때 사용하던 종이본인데 꿩과 이화문을 교차 배열했다. 계급에 따라 용의 발톱 수를 달리하듯 꿩 문양 줄 수도 황후가 12등等, 황태자비와 왕비가 9등으로 신분에 따라 차이를 두었다.

이 본은 종이에 심청색 10등 적의인데 해당되는 신분이 없고 착용한 옷과 비율에 차이가 있어 실제 사용된 옷본이 아니라고 한다. 서양에서도 옷을 제작하기 전에 옷본과 패션 일러스트레이션을 그리듯이, 조선시대 의궤도에는 행사에 맞는 복식 계획이 시각 자료로 남아 있다. 〈적의 채색본〉은 완성된 옷 모양까지 구체적으로 짐작할 수 있는 완성도 높은 시안이다.

버선본집

자수 천 | 세로 8cm, 가로 9.5cm | 조선 | 국립민속박물관 소장

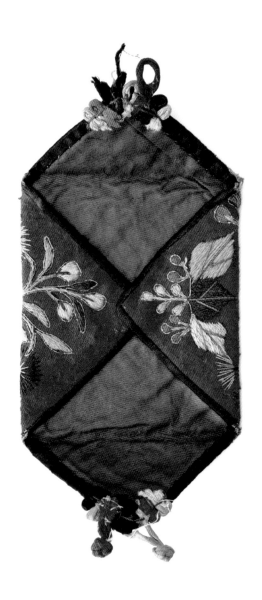

버선본을 넣어 두는 보자기인 〈버선본집〉인데 가장자리에 남색 천을 둘러 견고하고 장식도 멋스럽다. 우리나라 포장 문화를 대표하는 것은 아마 사각형 보자기일 것이다. 어떠한 모양의 물건이든 보자기로 감싸 묶으면 들고 다니기 쉽기 때문이다. 빨간 보자기에 학과 소나무, 초화문草花紋을 정성스레 수놓았다. 부채 모양 소나무 잎과 국화문의 자수가 어우러져 조화를 이루고 있다. 붉은 겉감의 귀를 펼치면 푸른색 안감이 보이는데 두 색의 대비로 더 선명하고 화려해 보인다. 접어서 매듭단추를 고정하면 학이 사이좋게 마주 보니 앞뒷면에서 쌍학을 볼 수 있다. 발이 편하려면 버선의 곡률이 중요한데 밑그림인 버선본을 소중히 다루었음을 알 수 있다.

화성원행의궤도

종이 | 세로 62.2cm, 가로 47.3cm | 조선 | 국립중앙박물관 소장

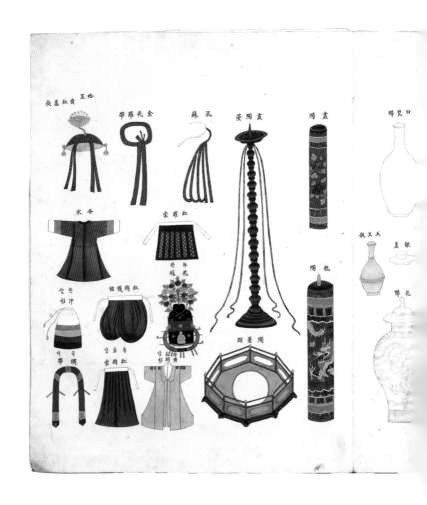

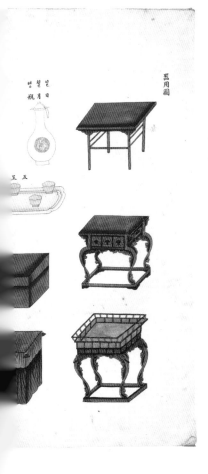

어린이들이 가지고 노는 종이 인형처럼 옷과 화관, 허리띠까지 세세하게 그려 놓았다. 그림만으로도 각각의 종류와 쓰임을 알 수 있다. 〈기용도〉에는 행사에 사용할 기물 그림 위에 한글과 한자로 명칭을 썼고, 아름답게 채색했다. 조선시대 왕실 의례 과정을 그림과 글로 기록한 〈의궤도〉는 행사의 지침 역할을 했다.

특히 〈화성원행의궤도〉는 8일에 걸친 행사 장면을 그린 것으로, 행사 장면이 역동적이고 섬세하게 표현되어 있어 보는 재미도 쏠쏠하다. 요즘 일 진행에 앞서 컴퓨터로 시뮬레이션을 하듯, 정확한 기획과 그 결과를 글 그림으로 남긴 훌륭한 기록문화유산이다.

망건 통

대나무, 상어 껍질 | 높이 12cm, 지름 6.4cm | 조선 | 국립중앙박물관 소장

부모로부터 받은 몸을 소중히 여기는 것은 예로부터 효의 기본으로 여겼는데 신체발부身體髮膚 중 하나인 머리카락도 1895년 단발령 이전에는 자르지 않았다. 남자가 상투를 틀어 올릴 때 긴 머리카락을 깔끔하게 동여매는 띠가 망건이다. 망건은 명나라에서 전래되었으나 재료나 용도, 형태가 달랐고, 말총으로 만든 조선의 망건이 도리어 중국으로 역수출되었다고 한다.

망건을 사용하지 않을 때는 둘둘 말아 통에 넣어 보관하였다. 〈망건통〉은 대나무 몸통에 무늬가 멋진 상어 껍질로 겉을 단단히 감싸서 표면을 보호하고 고급스러운 질감을 더했다. 뚜껑과 몸체는 경첩을 달아서 열기 편리하고 바닥 면을 단순한 국수 모양 거멀장으로 고정했다. 장수를 상징하는 거북 모양 자물통이 상어 껍질의 짙은 고동색과 대비를 이루며 품격이 느껴지는 유물이다.

청자 거북 등갑무늬 화장 상자

청자 | 높이 12.1cm, 너비 22cm, 옆 너비 13.7cm | 고려 | 국립중앙박물관 소장

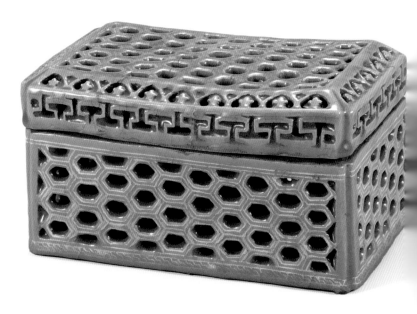

〈청자 상감 국화무늬 합〉이 안에 들어 있어서 화장 상자라는 용도를 확실히 알 수 있다. 뚜껑과 몸통은 백상감 윤곽을 두른 후 거북 등껍질무늬를 투각하였고, 뚜껑 경사면의 반원문 안에는 인동당초문을 시문하고 측면은 번개무늬를 투각으로 둘러 장수 염원을 담았다. 상자의 뚜껑을 열면 청자 받침이 있는데 칸막이로 구획하고 바닥 전면에는 당초무늬를 투각해 장식미를 더했다. 몸통 안에도 꽃과 잎을 시문한 판으로 칸막이를 하여 효율적 수납 공간을 확보했다. 화장용품을 담는 실용품에도 장인의 섬세한 손길이 느껴지고 청자의 비취색도 아름다움을 더한다.

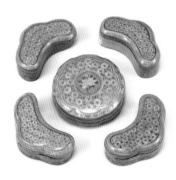

청자 상감 국화무늬 합 | 청자 |
가운데 합 높이 3.3cm, 지름 9.1cm,
네 귀퉁이 합 높이 3.3cm, 길이 9.3cm |
고려 | 국립중앙박물관 소장

유기 휴대용 묵호

금속 | 길이 22.5cm | 조선 | 국립민속박물관 소장

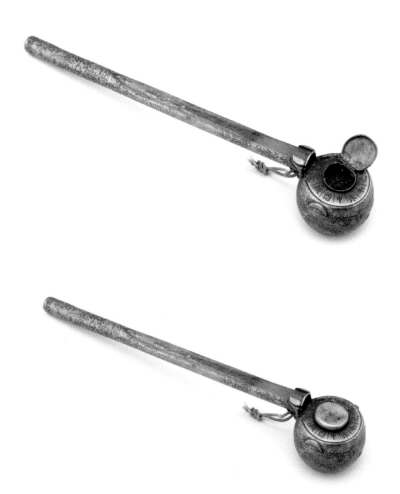

필묵통 | 금속 | 길이 14.5cm | 조선 | 국립민속박물관 소장

조선 후기에는 직접 산천을 여행하며 보고 그리는 진경산수화가 발달했다. 오늘날 여행지에서 사진을 찍듯 옛사람들은 야외 스케치를 했는데 이를 '사생寫生'이라고 한다. 사진을 보고 그리는 그림과 현장에서 바로 그리는 그림은 생동감이 다르다. 사생하면서 작가가 인상적인 부분을 강조하고 나머지를 생략하는 과정을 거치기 때문이다. 그래서 지필묵을 가지고 다니기 편하도록 휴대용 도구가 등장하는데 먹물과 붓을 넣을 수 있는 필묵통도 그중 하나다.

〈유기 휴대용 묵호〉는 원구형 그릇인 묵호墨壺에 먹물을 담고 속이 빈 대롱에 붓을 넣은 후 경첩으로 연결된 뚜껑을 닫는다. 잘 새지 않는 구조로 만들어서 기능도 뛰어나고 여닫기도 편리하다. 들고 다니기 적당한 길이에 먹물과 붓까지 한꺼번에 넣을 수 있어서 나들이에 안성맞춤이다.

목제 찬합

나무 | 높이 28.3cm, 너비 19.8cm, 옆 너비 15cm | 조선 | 국립중앙박물관 소장

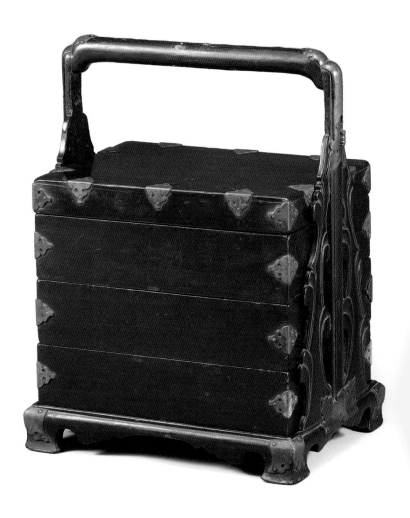

지금도 소풍이나 나들이 갈 때 도시락을 싸듯 조선시대에도 여행지나 외부로 음식을 나를 때는 운반하기 편하게 여러 개의 사각합을 포갠 찬합을 사용했다. 조선 후기에는 여행이 유행해서 찬합 사용도 활발했을 것으로 짐작된다. 실생활에 필요한 다양한 분야의 지식이 총망라된 백과사전으로, '조선판 브리태니커'라고 불리는 『임원경제지』에도 찬합을 사용한 기록이 남아 있다. 계층에 따라 양반은 한 그릇에 여러 칸이 나누어진 구절판을, 서민은 3층으로 된 찬합을 주로 사용했다. 등나무 줄기로 만든 등합藤盒, 대나무를 잇대어 만든 죽합竹盒 등이 있다.

음식을 담는 찬합은 무엇보다 위생이 중요하므로 목재에 진갈색으로 옻칠을 해서 방충 및 방수에 신경 썼다. 받침대에 받침다리를 만들고 손잡이로 연결했으며, 합이 흔들리지 않게 해 주는 옆면 판재에는 풀무늬를 투각하여 장식성을 더했다. 손잡이 옆에 나비 모양 자물쇠를 달아서 합이 빠지지 않게 했고, 각 사각 합 모서리를 주석으로 만든 거멀장으로 고정했다.

목제 인장함 및 유기 인장

호두나무 | 인장함 높이 7cm, 너비 9.5cm, 옆 너비 9.5cm, 인장 높이 5.9cm, 지름 6.7cm |
조선 | 호림박물관 소장

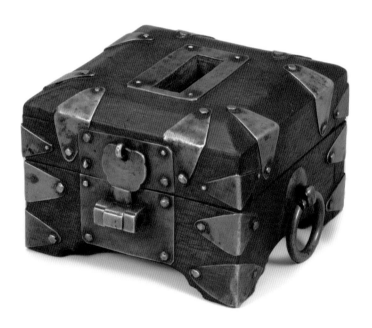

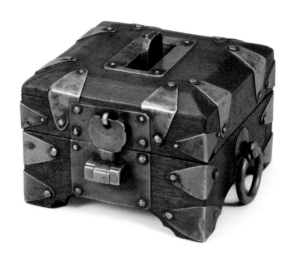

그림에 창작자의 이름이나 호를 쓰거나 도장을 찍는 낙관落款은 조형 요소일 뿐만 아니라 동양 특유의 문화이다. 서화의 창작자도 알수 있고, 특히 인장은 신뢰의 근거이자 권위의 상징이다. 그래서 도장은 항상 소중하게 간직하고 도장을 넣는 상자인 인장함도 정성을기울여 만들었다. 나무와 금속이 어우러진 모양도 멋지지만 이 인장함이 특히 마음에 든 점은 뚜껑에 구멍을 내서 인장이 움직이지않게 만든 기발한 아이디어이다. 나무의 따뜻한 질감과 금속의 날렵한 장식성이 서로 대비되며 기능까지 갖춘 멋진 생활용품이다.

먹 통

나무 | 높이 5.5cm, 너비 15cm | 조선 | 국립민속박물관 소장

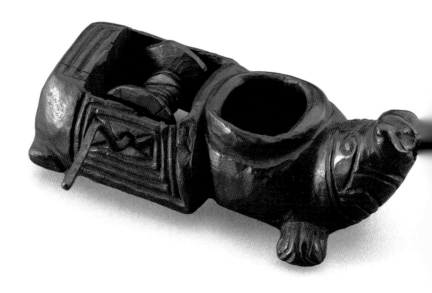

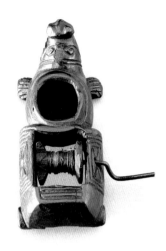

동물 모양 목공품인데 얼굴은 잉어 같고 코는 돼지 비슷한 이 도구는 무엇일까? 목가구나 돌을 재단할 때 먹줄을 비뚤어지지 않게 칠 수 있도록 해 주는 〈먹통〉으로, 목수의 필수 연장이다. 먹통은 먹솜 칸과 먹줄을 감아 놓은 도르래 바퀴가 있는 타래 칸으로 구성되었다. 두꺼운 철사로 만든 바퀴 손잡이를 돌려서 실의 길이를 조절하고 먹솜 칸을 통해 먹이 묻어 나오도록 만든 구조이다. 타래 칸과 먹솜 칸, 동물의 입에 있는 구멍을 차례대로 통과해서 나온 실을 튕겨서 먹줄을 긋는다. 선을 그으려는 나무 한쪽에 홈을 파서 고정하고 원하는 길이만큼 푼 다음 실을 튕기면 순식간에 먹줄이 생긴다. 긴 선을 곧게 긋기가 쉽지 않은데 이렇게 튕겨진 실이 남긴 흔적을 사용하다니 조상들의 지혜가 돋보인다.

영진총도 가리개

비단 채색 | 화면 각 폭 세로 147.5cm, 가로 56.5cm | 조선 | 국립고궁박물관 소장

부피가 작아 좁은 공간에도 펼칠 수 있는 2폭 병풍인 가리개는 장식 효과도 있지만 공간을 나누고 외풍도 막는 실용성도 있다. 특히 〈영 진총도 가리개〉는 중간 빗살 문양 창살에 창호지를 붙여 빛이 들어 오도록 불발기창을 마련하여 채광까지 충족시켰다. 비단에 그림과 글자 모두 오차가 없도록 정갈하게 각을 맞춰 배치한 점이 인상적 이다. 언뜻 보면 커다란 ㅅ이나 ㅁ 자음처럼 보이는데 자세히 보면 배들을 정렬로 세운 그림이다. 1787년(정조 11년)에 간행된 군사 교 범서인『병학지남兵學指南』중 일부인 〈영진총도營陣摠圖〉를 도해한 가 리개이다.

각 방위에 따라 2점의 2폭 가리개를 배치했는데 1폭 오른쪽에 작게 쓴 '남면'이라는 글씨가 있어 남쪽에 놓았던 가리개임을 알 수 있다. 정가운데서 360도 돌아본 것처럼 중앙투시도법으로 배와 깃을 배치 했는데, 이는 옛 지도를 그릴 때 사용했던 방법이다. 옆쪽 배는 세워 져 있는 것처럼, 위쪽과 아래쪽 배는 뒤집힌 것처럼 보이지만 배의 위치와 배열을 설명하기는 훨씬 쉽고 효율적이다.

분청사기 철화 넝쿨무늬 마상배

분청 | 높이 7.1cm, 입 지름 9.9cm, 바닥 지름 3.7cm, 굽 높이 3.9cm | 조선 | 국립중앙박물관 소장

몸통에 붙인 굽이 높아서 말 위에서도 손에 쥐기 편하게 만들어진 마상배는 굽구멍을 뚫어 장식한 〈인형을 붙인 굽다리 접시〉보다 단순한 구조이다. 고려주, 신라주 등이 중국과 일본에 인기 무역품으로 교역되었다고 할 정도로 술은 오래전부터 한국의 익숙한 식문화였기에 술잔 또한 다양했다. 마상배는 주로 중국 원나라에서 많이 만들었는데 우리나라의 〈분청사기 철화 넝쿨무늬 마상배〉는 넝쿨을 산화철로 거침없이 그려 자유로움이 느껴진다. 여러 넝쿨이 꼬인 당초문은 당나라풍 넝쿨무늬라는 뜻인데 고대 이집트에서 발생하여 통일신라시대에 이르러서는 포도, 석류, 연꽃과 결합해 다채로운 문양이 되었다. 이러한 넝쿨무늬는 연속해 이어진다는 상징을 가지고 있어서 다양한 유물을 장식했다.

백자 양각 매화문 계영배

백자 | 전체 높이 11.4cm, 지름 8.2cm, 받침 지름 13.3cm | 조선 | 국립중앙박물관 소장

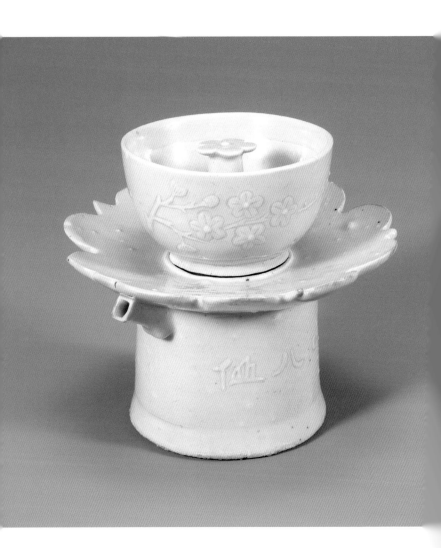

조선시대 실학자들이 만들었다고 하는 〈백자 양각 매화문 계영배〉는 술을 일정한 한도 이상 채우면 잔을 기울이지 않아도 기압 차와 중력 때문에 액체가 출수구로 흐르게 되어 있다. 이는 '사이펀siphon 원리'를 활용한 것이다. 과음 방지용 잔으로 '절주배'라고도 한다. '경계할 계戒'와 '찰 영盈' 즉 과해서 넘침을 경계하라는 의미를 담고 있다. 기능도 새롭지만 매화 문양이 가득한 탁잔과 꽃 모양 잔 받침도 예쁘다. 백자의 담백한 색감은 스스로를 항상 경계하여 맑고 정갈한 마음을 바루고자 했던 선비 정신을 대변하는 듯하다.

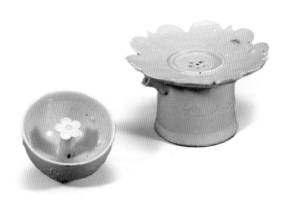

일자용

나무 | 높이 56cm, 너비 171cm | 시대 미상 | 국립민속박물관 소장

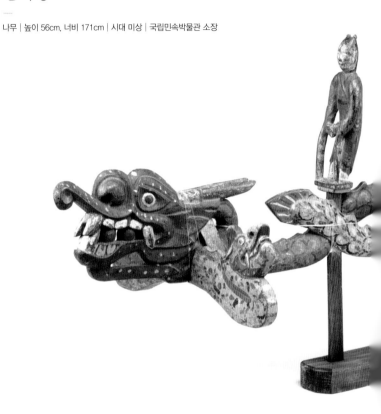

시신을 운반하는 기구인 상여喪輿에 올라가는 장식품 중 하나이다. 상여는 조립식으로 제작해 반영구적으로 사용했다. 목용木俑도 뗐다 붙였다 할 수 있도록 만들었다. 노란색과 녹색으로 칠한 용 두 마리가 교차되어 있고 위에 시신을 호위하는 세 개의 목우木偶가 꽂혀 있다. 맨 앞에는 동자가 두 손을 모으고 있고 가운데 관모를 쓴 남자는 호랑이 위에 앉아 있다. 호랑이는 다리를 쭉 뻗은 채 이빨이 보일 정도로 입을 벌리고 있고 배 부분에 상여 부착용 구멍이 있다. 제일 뒤 재인才人은 물구나무를 서고 있다.

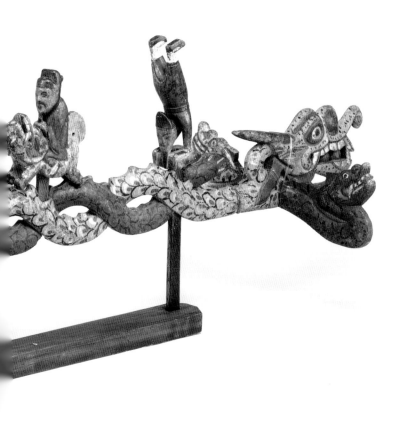

원형적 사고를 가진 옛사람들은 살아서의 삶을 죽어서도 이어 갈 수 있다고 믿었다. 그래서 상상 속 동물인 용, 봉황 등으로 저승 가는 길도 화려하게 장식했다. 상여는 형편에 따라 크기와 장식이 달랐는데, 대개 마을마다 마련해서 분해해 두었다가 필요시 공동으로 사용했다. 화려한 목우는 신라 토우와 다른 조형미를 보이며, 특유의 해학적인 모습이 잠시나마 망자를 잃은 슬픔을 상쇄시키는 역할을 했을 것이다.

화각 실패

나무, 쇠뿔 | 너비 12cm, 옆 너비 7.3cm | 조선 | 국립민속박물관 소장

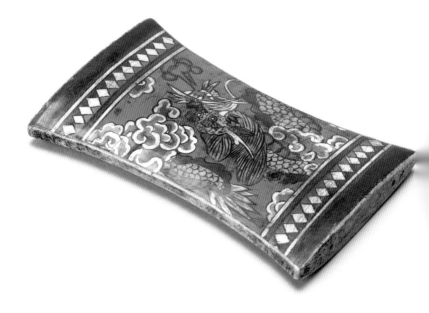

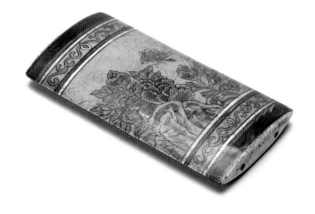

화각 실패 | 나무, 쇠뿔 | 너비 9.8cm, 옆 너비 5cm | 조선 | 국립민속박물관 소장

바느질 도구 중 하나인 실패는 실이 엉키지 않게 감아 두는 용구인데 당시 유행했던 화각, 나전 등 다양한 기법으로 만들었다. 〈화각실패〉의 가장자리는 굵은 검정 띠를 그리고 기하학적 모양이나 넝쿨무늬처럼 단순한 문양으로 장식하고, 가운데는 크고 화려한 그림을 그렸다. 흰색, 빨강, 노랑, 초록색 물감으로 용이나 모란, 나비, 바위, 구름 등 장수와 부귀를 상징하는 소재를 주로 표현했다. 실패는 가운데 부분이 움푹 들어간 장구 형태, 나무를 십자형으로 잘라다듬은 귀뿔형 등 기능을 고려한 여러 모양이 있다.

쇠뿔에 그림을 그려 넣는 화각은 왕실의 공예품이나 필통, 부채 이외에도 민간 부녀자들의 자수 도안과 더불어 베갯모, 실패, 실함 등에 다양하게 활용되었다. 실을 감으면 보이지 않을 그림임에도 정성스런 공정을 거쳐 완성한 마음이 헤아려진다.

감모여재도

종이 채색 | 전체 세로 40cm, 가로 70cm | 조선 | 조선민화박물관 소장

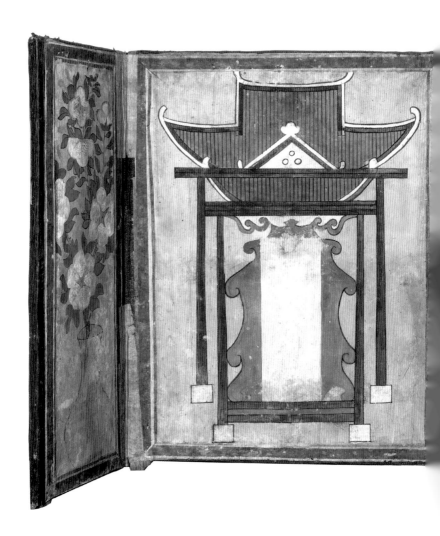

가운데 사당을 그리고 좌우에는 커다란 꽃병을 그려 좌우가 접히도록 만든 이 그림은 '휴대용 사당 그림'이다. 살림살이가 녹록지 않았던 서민들은 조상들의 제사상을 차리기 어려울 때 〈감모여재도〉를 펼치고 조상을 모셨다. 그림 가운데 빈 곳에 지방만 붙이면 훌륭한 제사상이 차려진다. 비대면 사회가 일상화되면서 온라인 제사가 행해지기도 한다는데, 조선시대에 이미 이러한 용품이 있었다는 점도, 제사상을 차리는 수고로움을 덜어 낸 열린 사고방식도 놀랍다.

백선도 초본

종이 | 세로 65cm, 가로 43cm | 조선 | 국립중앙박물관 소장

조선시대에는 동일한 밑그림을 사용하여 여러 화원이 다양한 채색화를 그리기도 했다. 그러나 같은 밑그림이라도 화원의 필치와 숙련도에 따라 다른 결과를 보였다. 이 초본은 〈백선도〉의 밑그림인데, 밑그림에서부터 의도적인 구성과 치밀한 계획이 있었음을 알 수 있는 자료이다. 밑그림, 즉 초본草本은 면상필처럼 가는 붓으로 얇은 먹선을 긋는데 〈백선도 초본〉은 숫자가 적힌 7면이 전한다. 각 부채면에는 흑, 황, 홍 등 어떠한 색을 칠할지 적혀 있고, 합죽선은 접힌 상태부터 펴는 단계가 고루 배치되어 있다.

이 백선도 초본과 일치하는 〈백선도 병풍〉이 독일 함부르크민족학박물관과 온양민속박물관에 소장되어 있다. 부채를 그릴 때 대나무살의 직선과 접힌 종이의 각을 맞추는 것이 어렵기 때문에 정교한 밑그림이 필요했을 것이다. 부채에는 그림을 그려 넣기도, 한지를 오려 붙이기도 했는데, 〈백선도 초본〉을 통해 다양한 부채를 감상할 수 있다.

촛대

동합금 | 높이 75cm, 받침 지름 21.5cm | 조선 | 국립민속박물관 소장

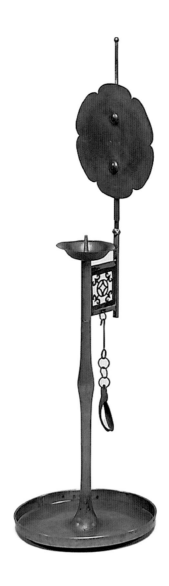

전기를 사용하기 전 등불과 초는 조명의 실용적인 목적 이외에 공양을 올리는 제구로도 제작되었다. 고구려 쌍영총의 행렬 장면 등잔대 그림과 백제 무령왕릉에 여섯 개의 등잔이 전해진다. 전해지는 문헌과 삼국시대 유물을 보아 초는 고조선 시대부터 사용되었을 것으로 추정된다. 현재 남아 있는 가장 오래된 촛대는 통일신라 후기의 것이고, 청동 외에 철과 도자, 놋쇠, 나무 등 시대별로 다양한 재료로 만들었다.

촛대의 기본 구조는 초꽂이 받침 접시, 받침 기둥, 불부채로 이루어져 있는데, 이 촛대는 넓은 접시 위에 받침 기둥을 세우고 기둥 중간은 볼록하게 변화를 주었다. 초꽂이 받침 접시 중앙에는 돌출된 침이 있어 초를 꽂기 수월하고 촛농이 흘러내리지 않도록 오목하게 만들었다. 초꽂이 옆에 있는 꽃모양 장식판인 불부채는 촛불을 반사시켜 밝기를 조절하거나 바람막이 역할을 한다. 대부분 불부채는 박쥐, 원, 나비, 파초 등 다양한 디자인으로 만들어 장식미를 더했다. 불부채와 기둥의 이음새에는 박쥐무늬를 투각한 장식과 작은 고리가 있다. 고리에는 단순한 디자인의 초 심지 가위를 걸어 사용하기 편리하게 했다. 동합금으로 만들어져 고온에서도 잘 견디며 기능미와 절제미를 겸한 깔끔한 디자인이 돋보인다.

금동 초 심지 가위

금속 | 길이 25.5 cm | 통일신라 | 국립경주박물관 소장

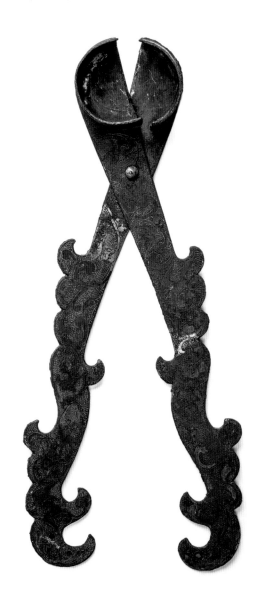

통일신라 궁궐터인 경주 안압지에서 8자형의 작은 가위가 여러 점
출토되었는데〈금동 초 심지 가위〉를 통해 이 시대에 이미 초가 사
용되었음을 알 수 있다. 일반 가위와 달리 가윗날의 외곽에 반원형
의 받침을 만들어서 초 심지를 자를 때 초가 부서지지 않도록 고안
되었다. 가위 손잡이는 넝쿨을 연상시키는 곡선으로 만들었고 손가
락이 닿는 부분은 사용하기 쉽도록 오목하게 처리했다.

전체적으로 검지만 군청색 단청을 입혔던 흔적이 남아 있고, 드문드
문 금빛이 보이는 것으로 미루어 황금색과 청색의 조화미를 살린 화
려한 유물이었음을 알 수 있다. 가위 손잡이 앞면에도 넝쿨 문양이 가
득하고 바탕에는 물고기 알처럼 작은 점들로 섬세하고 화려한 무늬를
넣었다. 이러한 성형 기법과 어자문魚子文 장식 기법은 통일신라시대
금속공예의 창의적인 조형성이다. 두터운 동판 두 개를 교차시킨 후
현대 가위처럼 상판과 하판 날에 각각 비스듬히 사면斜面을 주었다.
이런 형태의 가위는 중국에는 없고 일본 정창원에만 한 점 남아 있
는데 금동 가위의 생산지를 밝혀 준 근거 유물로서 8세기 한일교섭
사의 중요 자료이다.

베개

(왼쪽) 나전침 | 나전 | 높이 13cm, 너비 24.5cm, 옆 너비 11.2cm | 조선 | 국립중앙박물관 소장
(오른쪽) 분청사기조화문침 | 분청 | 높이 11.5cm, 너비 17.6cm, 옆 너비 7.9cm | 조선 | 국립중앙박물관 소장

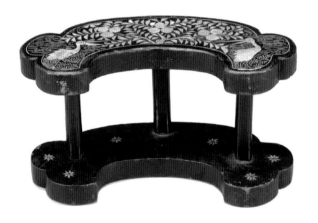

〈나전침〉은 두 개의 구름 모양 판을 세 개의 다리로 연결한 구조이다. 판 한 면은 마주 보는 학 두 마리를 양끝에 배치하고 가운데에는 복숭아 나무를 가득 채웠다. 다른 한 면에는 모란과 복숭아로 장식했다. 가운데가 오목하게 파인 판 모양은 목을 편히 받쳐 주는 인체공학적 설계이다. 잠드는 순간이나마 몸과 마음이 편안하기를 바랐던 것일까.

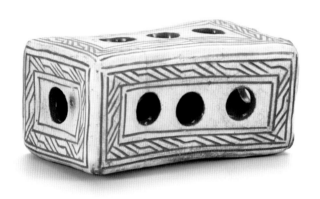

〈나전침〉이 유려한 곡선미를 살린 디자인이라면 같은 조선시대이지
만 〈분청사기조화문침〉은 직선의 아름다움을 보여 준다. 각 면에는
구멍을 뚫어 무게를 줄였고 원형 주변에 무심하게 쓱쓱 그은 간결한
추상 문양이 대비 효과를 준다. 또한 목이 닿는 부분을 약간 오목하
게 만들어 기능미도 갖추었다. 동시대 극과 극의 취향을 살펴볼 수
있어 흥미롭다.

휴대용 평면 해시계

나무 | 길이 6.8cm, 너비 5.2cm | 조선 | 동아대학교석당박물관 소장

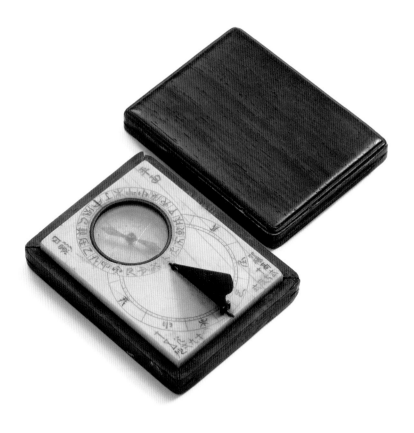

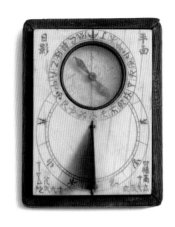

조선시대에 휴대용 시계도 있었다는 것을 아는지? 들고 다닐 수 있었던 〈휴대용 평면 해시계〉는 강윤姜潤, 1830~1898이 제작했다. 그는 김홍도의 스승이자 표암 강세황姜世晃, 1713~1791의 증손자인데 동생 강건, 부친과 아들까지 3대에 걸쳐 해시계 제작 전통을 이어 갔다. 이 희귀한 휴대용 시계는 조선 말기 해시계 제작 기술의 우수성을 알려 줄 뿐만 아니라 제작 연대와 제작자가 명확한 유물로써 연구 가치가 높다.

뚜껑을 열면 미색 상아 판에 위는 나침판, 아래는 시각선, 하단 양쪽에는 한양의 위도를 뜻하는 북극 고도를 전서체로 새겼다. 십이지는 방위를 상징하는데 정북正北인 자子부터 시계 방향 순으로 15도씩 나누어 24방위를 나타낸다. 삼각형 모양의 영침影針: 그림자 침)을 통해 태양의 그림자로 시간을 알 수 있으며 새벽인 묘卯시(5~7시)부터 저녁인 유酉시(17~19시)까지 30분 간격으로 구획되었다.

시간과 절기를 동시에 알 수 있게 제작한 해시계는 자연의 흐름과 공존했던 과거로부터 멀어진 현대에 그 독창성이 더 도드라진다. 유한한 존재인 인간은 과거, 현재, 미래를 구분하는 시간의 경계를 정했지만 물리적 시간은 오늘, 현재만 존재한다.

화려한 색감과 장식, 단아하고 고졸한 멋, 해학이 흐르는
아름다움, 편리함을 갖춘 기능미를 중심으로 우리 유물에
깃든 미의식을 살펴보았다. 7년 전 기획한 책을 이제야
선보이게 되었는데, 처음 글을 쓰던 때와 비교하면 지금
은 우리 문화재를 향한 대중의 관심이 부쩍 커졌다. 국내
미술관과 박물관을 찾는 발길이 많아졌고 방에서 VR로
미술품을 감상하는 일도 가능해졌다. 한국의 근현대 미술
과 전통 유물에 대한 관심은 아트테크(아트와 재테크의 합
성어)라는 신조어를 낳을 정도로 높아졌다.

전통에 대한 관심이 높아진 것은 반가운 일이지만, 단지
경제적 가치로 인식되는 점은 아쉽다. 케이팝, 영화, 드라
마 등 한국의 문화 상품들이 전 세계적으로 인기를 얻고
있는 오늘이지만, 나전칠기, 고려청자, 분청사기 등 이미
세계적 가치를 인정받은 우리 문화유산에 대한 자부심은
그에 미치지 못해 안타깝다. 인간문화재들은 후계가 없어
서 전통의 명맥을 잇기 어렵다고 호소한다.

한국 디자인의 특징은 단순 명료함에 있다. 오스트리아의

건축가 아돌프 로스Adolf Loos는『장식과 범죄』에서 의미 없는 장식은 범죄나 마찬가지라는 주장을 하기도 했다. 추상성을 단순화하고 여백을 다양하게 해석한 우리 유물들은 그야말로 미니멀리즘의 최고봉이다. 뿐만 아니라 물건의 생명이 지속적인 쓰임에 있음을 잊지 않고 아름다움만큼이나 실용성을 중시했다. 특히, 인간을 자연의 일부로 여기는 세계관이 작은 생활용품부터 건축에 이르기까지 두루 깃들어 있다.

자투리 옷감을 소중히 여겨 멋진 안목으로 재창조한 조각보, 많은 시간과 정성을 들여 나뭇결을 그대로 살린 목가구, 군더더기를 없애고 본질에 집중한 달항아리 등 뛰어난 감각의 유물이 우리에게 차고 넘친다. 문화가 경쟁력이 된 시대에 이 책이 우리 유물을 더 가까이 느끼고 새롭게 볼 수 있는 기회가 되기를 바란다.

2022년 여름
심홍 이소영

참고 문헌

단행본

『한국의 전통색』, 문은배, 안그라픽스, 2012
『앤티크 수집 미학』, 박영택, 마음산책, 2019
『청출어람의 한국미술』, 안휘준, 사회평론아카데미, 2010
『우리문화박물지』, 이어령, 디자인하우스, 2007
『동양화 읽는 법』, 조용진, 집문당, 2013
『전통 문양』, 허균, 대원사, 1995
『사물로 본 조선』, 황재문 기획, 규장각한국학연구원 엮음, 글항아리, 2015

도록

『공주 무령왕릉 발굴 50주년 특별전』, 국립공주박물관, 2021
『궁중서화』, 국립고궁박물관, 2013
『기산 풍속화에서 민속을 찾다』, 국립민속박물관, 2020
『문방구특별전』, 호림박물관, 2005
『함과 합』, 호림박물관, 2007

사이트

국립중앙박물관 https://museum.go.kr
국립민속박물관 https://nfm.go.kr
국립고궁박물관 https://gogung.go.kr
국립경주박물관 https://gyeongju.museum.go.kr
국립공주박물관 https://gongju.museum.go.kr
서울공예박물관 https://craftmuseum.seoul.go.kr
호림박물관 http://horimmuseum.org
조선민화박물관 http://minhwa.co.kr
동아대학교석당박물관 http://museum.donga.ac.kr
오륜대한국순교자박물관 http://oryundaemuseum.com